中國篆刻名品 [十二]

西泠八家篆刻名品（上）

上海書畫出版社

《中國篆刻名品》編委會

主編　　王立翔

編委（按姓氏筆畫爲序）

王立翔　田程雨
朱艷萍　李劍鋒
陳家紅　張恒烟
張怡忱　楊少鋒

本册釋文注釋
田程雨　陳家紅

本册圖文審定
朱艷萍　陳家紅

前言

王立翔

中國印章藝術歷史悠久。殷商時期，印章是權力象徵和交往憑信。雖然印章的產生與實用密不可分，但在不同時期的文字演進與審美意趣影響下，形成了一系列不同風格。至秦漢，印章藝術達到了標高後代的高峰。六朝以降，鑒藏印開始在書畫上大量使用，這不僅促使印章與書畫結緣，更讓印章邁向純藝術天地。宋元時期，書畫家開始涉足印章領域，不僅在創作上與印工合作，而且將印章與書畫創作融合，共同構築起嶄新的藝術境界。由于文人將印章引入書畫，并不斷注入更多藝術元素，至元代始印章逐漸演化爲一門自覺的文人藝術——篆刻藝術。元代不僅確立了『印宗秦漢』的篆刻審美觀念，更出現了集自寫自刻于一身的文人篆刻家。在明清文人篆刻家的努力下，篆刻藝術不斷在印材工具、技法形式、創作思想、藝術理論等方面得到豐富和完善，至此印人輩出，流派變換，風格絢爛，蔚然成風。明清作爲文人篆刻藝術的高峰期，與秦漢時期的璽印藝術并稱爲印章史上的『雙峰』。

記錄印章的印譜或起源于唐宋時期。最初的印譜有記錄史料和研考典章的功用。進入文人篆刻時代，篆刻家所輯印譜則以鑒賞臨習、傳播名聲爲目的。印譜雖然是篆刻藝術的重要載體，但其承載的內涵和生發的價值則遠不止此。印譜所呈現的不僅僅是個人乃至時代的審美趣味、師承關係與傳統淵源，更體現着藝術與社會的文化思潮。以出版的視角觀之，印譜亦是化身千萬的藝術寶庫。

《中國篆刻名品》是我社『名品系列』的組成部分。此前出版的《中國碑帖名品》《中國繪畫名品》已爲讀者觀照中國書畫構建了宏大體系。作爲中國傳統藝術中『書畫印』不可分割的一部分，《中國篆刻名品》也將爲讀者系統呈現篆刻藝術的源流變遷。

《中國篆刻名品》上起戰國璽印，下訖當代名家篆刻，共收印人近二百位，計二十四冊。與前二種『名品』一樣，《中國篆刻名品》也努力突破陳軌，致力開創一些新範式，以滿足當今讀者學習與鑒賞之需。如印作的甄選，以觀照經典與別裁生趣相濟；印蛻的刊印，均高清掃描自原鈐優品印譜，并呈現一些印章的典型材質和形制；每方印均標注釋文，且對其中所涉歷史人物與詩文典故加以注解，透視出篆刻藝術深厚的歷史文化信息；各冊書後附有名家品評，在注重欣賞的同時，幫助讀者瞭解藝術傳承源流。叢書編排體例分爲兩種：歷代官私璽印以印文字數爲序，文人流派篆刻先按作者生卒年排序，再以印作邊款紀年時間編排，時間不明者依次按照姓名印、齋號印、收藏印、閑章的順序編定，姓名印按照先自用印再他人用印的順序編排，以期展示篆刻名家的風格流變。

《中國篆刻名品》以利學習、創作和藝術史觀照爲編輯宗旨，努力做優品質，望篆刻學研究者能藉此探索到登堂入室之門。

一

簡介

西泠八家即丁敬、蔣仁、黃易、奚岡、陳豫鍾、陳鴻壽、趙之琛、錢松八位代表印人，以丁敬爲主導，帶有多層師徒淵源的組成，

因八位印人都生活于浙江杭州，後世將這一篆刻流派稱爲『浙派』。『浙派』是清乾隆至咸豐時期最大的篆刻流派，對後世影響深遠。

本册收入八家中的前四家，即丁敬、蔣仁、黃易、奚岡。

丁敬（一六九五—一七六五）以深厚的金石學功底，融會秦漢印和前人長處，在篆刻刀法上加以變革，運刀頗露鋒穎，犀利中求生澀，形成較完善的切刀法。其篆刻在漢印基礎上參以隸意，篆法方折圓轉互用，風格純樸古雅，蒼勁質樸。丁敬首開邊款論印記事之風，以單刀刻款，筆畫爽利挺勁，富有刀筆金石韻。

蔣仁（一七四三—一七九五）的篆刻風格在『八家』之中最得丁敬精神，治印喜歡從簡拙入手，取徑高古，追求『印尚生澀』的境界。所作技法簡潔，精神完滿，品格彌高，自具風貌。其邊款密行細字，多以行楷爲之，以石就刀，參錯隨意。自蔣仁始，浙派的典型風格逐漸確立。

黃易（一七四四—一八〇二）少年時拜丁敬爲師，深得丁氏器重。他長于金石考古之學，刻印以金石學爲依托，直探秦漢。所作醇厚淵雅，于恬靜中見秀潤，進一步完善了浙派面目。黃易的邊款單雙刀兼用，書體多樣，尤其是隸書款深得漢人風韵。曾有『小心落墨，大膽奏刀』語，闡明刻印要旨。

奚岡（一七四六—一八〇三）亦師法丁敬，印風取模茂古秀一路，所刻清雋樸厚，茂密處見通透，渾成中見散逸，風格近于黃易，在西泠諸家中以清曠淡雅著稱。他強調治印欲得漢印神韵，需以隸法相參。奚岡把浙派篆刻形式美的特點，歸結爲金石氣、書卷氣的營造，開啓後世篆刻的法門。

蔣仁、黃易、奚岡三人在篆刻上或師從、或師法丁敬，對其篆刻風格有所發展，但總體上保留了浙派早期的拙樸風格，後人將他們和丁敬合稱爲『西泠四家』。

西泠四家用秦漢宋元印的字法，融金石于篆刻，搭配短切澀進的切刀法，爲後世印壇開啓了新的風貌。浙派篆刻用字態度嚴謹、章法布局活潑、刀法生澀勁挺，其後印人競相追捧學習，不斷生發出新的面貌，影響至今不衰。

本書印蛻選自《西泠八家印選》《二十三舉齋印摭》《傳樸堂藏印菁華》《慈溪張氏魯盦印選》《明清名人刻印匯存》等原鈐印譜，部分印章配以原石照片。

玉几：陳撰，字楞山，號玉几、玉几山人，浙江寧波人。清代文學家、畫家，爲「揚州八怪」之一，擅作花鳥，格調超逸。

沈心：初名廷機，字房仲，號松阜，浙江杭州人。清代畫家、篆刻家，山水宗黃公望，幽深古雅。尤精于詩，著有《弧石山房集》。

大恒和尚：法號明中，初名演中，俗姓施，號莢虛，浙江桐鄉人。清代僧人，晚主杭州聖因寺、凈慈寺。性好畫，寄意篆刻，長于詩，著有《莢虛詩鈔》。

丁敬

玉几翁
庚申正月刻，充玉几先生文房　梅農
丁敬記。

古杭沈心
甲子三月，爲房仲先生篆于硯林　敬記。

莢虛中圖書
己巳冬，丁敬爲大恒和尚社友

一

明中大恒

丁卯冬，丁敬爲大恒社友和尚

西湖禪和

聖因大恒和尚，予方外契心之友也
二石求予篆刻，遲數年久未有以應之
此重公案，直令我佛無下口處，惟吾
兩人相視莫逆耳。因作「西湖禪和」
四字印贈之，它日有《續西湖高僧事略》
者，不能道此僧也。丁卯冬日，鈍丁
記事于硯林。

「下調無人采」句：語出唐代
張蘊《醉吟三首》。

張洪厓：張蘊、字藏其、號
洪厓子，山西浮山人。唐代
詩人。

下調無人采高心又被瞋不知時俗
意教我若爲人

此唐張洪厓先生句也，雖辭氣兀傲，
而矩矱中庸，和光同塵之意，了然言
外。吾友秀峰汪君，有會于懷，求予
篆勒，以代韋弦。予素不喜作詩句開
散印，今一旦應秀峰之請者，蓋喜吾
友之能希矕于先覺也。丁卯仲冬八日，
鈍丁記事硯林中

兩湖三竺萬壑千岩

庚午臘月，篆祝大恒和尚社長之壽
丁居士記
此印予置佛匋「卍」字于中，而括吾
友主席之方于八字中，蓋寫佛壽無量
千萬云乎哉。丁敬又記于硯林

文章有神交有道

陳鴻寶印
辛未六月朔，為謂仁中翰篆刻　敬身

曹芝印
〔鈍〕丁六六翁為莖九契友仿漢

石棗進士，彬雅能文，翩翩少年，有
古君子風，與老友近潡大兄居相近，
眼時輒過訪之，以自序文藝，就正老夫，
筆致高妙，遠擅古人之場，而書法古
拗，渾樸之氣溢于亳楮，用刻此印贈
之，即以訂石交之永好云爾　癸酉六月，
硯林漫叟并記

陳鴻寶：字寶所、謂仁、衡叔，
浙江杭州人。清代官員，丁
敬外甥，曾由中書歷官工科
掌印給事中。

曹芝：字莖九，號荔帷，又
號晚客，錢塘貢生，清代詩人，
著有《洗句亭詩鈔》。

敬身·無所住庵

丙子三月，作于金親家物恒堂後，鈍丁記事。

鈍丁刻于金氏之南軒，時丙子三月也。

苔花老屋

余江上草堂，曰「帶江堂」堂之東，有園不數畝，花木掩映，老屋三間，倚修竹，依蒼苔，頗有幽古之致。余名曰「苔花老屋」，古梅曲砌間，置身正覺不俗。丙子春，丁敬篆并記

采芝山人

丙子正月，過春草園，刻此印。鈍叟并記。

丁

丙子三月，鈍丁。

上下釣魚山人

上下釣魚山，見趙松雪《吳興山水記》中，紀南吾友愛之，欲為其地漁長求刻石章，豈將浮家泛宅苕雲間耶？垂綸鼓枻，吾亦樂之，紀南其從我乎？丁丑八月，敬老人并記

咸豐十年七夕，青田徐三庚同觀于越中

辛酉二月，趙叔孺曾觀于滬

石泉

施秀才石泉世兄作長歌一篇，求老夫篆刻。瑰麗跌宕，極為可喜，并請附刻其歌于石，以記雅事。蓋嗜老夫款字，多多益善乎，恨目昏手強，老態頓加，此歌幾周一石，附刻之，使後之人知老夫今日況味，亦足以塞石泉之雅好矣。作五律一首，附刻之，良非易易。且宇約略百有六十餘，如何，如何

杖藜隨曉步，黃落又秋風。老覺時光速，貧諳世態工。坐深惟止水，望迥托冥鴻。江白山青外，朝暾正上紅。乾隆丁丑冬日，敬身叟并志于古硯林。

苔花老屋

老屋亦猶先人之弊廬，苔花則存樸雅，而不事華美之意乎？吾友西顥先生，特名其書室，其意深矣！小阮靜雨秀才乞余篆石章用之，可謂能承敦素之志者，余故樂應其所請　時乾隆戊寅三月，敬叟記

嶺上白雲：化用南朝梁陶弘
景《詔問山中何所有賦詩以
答》「嶺上多白雲」句。

顧震：字葦田，浙江杭州人。
清代官員，乾隆辛巳進士，
官郎中。

嶺上白雲

吾友房仲禹老夫作《龍泓洞圖》，其用
墨精妙，世莫能及。晴窗展玩，頗憶
老懷，即鼓興刻此以贈，亦印林佳話也。
戊寅三月，敬老人記于硯石山房。

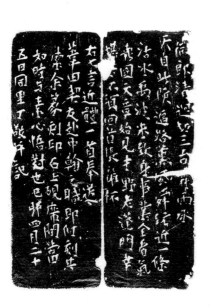

顧震之印

微郎清切三台，霖雨承天自此隩。
遍路熏風舜弦近，一條活水禹波來。
致身事業全看氣，報國文章始見才。
野老蓬門幸堪〔樂〕不須回首悵離杯。
右七言近體一首，奉送葦田契友赴中
翰之職，即附刻其宗余篆刻印石上
硯席間，當如時與素心悟對也。己卯
四月二十五日，同里丁敬并記。

〔賜〕紫〔沙門〕・南屏明中

龍泓外史丁敬爲芙蘆中禪師製，用助
雲烟巨幅之緣也。戊寅臘八日，記于
硯林
後一百五十六年，癸丑，葉舟篆款
此印純丁老人爲明中和尚刻，向藏王
安伯家，咸豐辛酉毀于火，石裂有二，
今以西法水泥補成，免其散失也。鶴
盧丁仁記

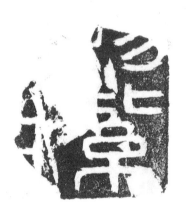

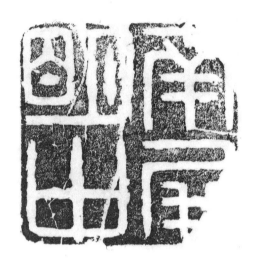

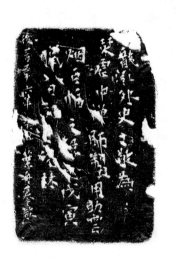

曙峰：陳燦，字象昭、二酉，
號曙峰，浙江杭州人。清代
書畫家，丁敬入室弟子，工
篆隸，嘗應黃易之招，客任
城最久，又與鮑廷博善，互
相師友。著有《師竹齋稿》。

盧文弨：字召弓、紹弓，號
磯漁、檠齋、抱經，浙江杭
州人。清代官員，著名学者，
曾官翰林院侍讀學士，主講
鐘山、龍城等書院，精于校
勘學，輯有《抱經堂叢書》。

曙峰書畫
古人托興書畫，實三〔不朽〕之餘支
別派也。要在人品高，師法〔古〕，則
氣韵自生矣。象昭賢友求作此印，為
識數語，蓋重其請益之誠耳。敬叟，
己卯冬日

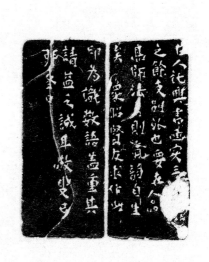

居業
己卯三月四日，龍泓外史製

盧文弨印
鈍丁，己卯除夕仿漢

菖田

己卯夏，敬老人篆于古硯林中

石畬老農印

王文成公有『陽明山人』朱文長印，奇逸古雅，定出勝流。今仿其式，奉玉筍尊丈老先〔生〕清鑒。又奉贈五言律詩一首，附刻印石，以求教定。

詩曰：

婆娑玉筍叟，老筆峻韓門。豈以旋科重，居然大雅存。寒松姿勁挺，雲夢氣猶吞。絕聽真堪樂，多年靜世喧。

乾隆己卯冬日，丁敬頓首上。

此丁丈得意之作，今歸予齋。戊戌九月，蔣仁記

山舟：梁同書，字元穎，號山舟，晚署不翁，浙江杭州人。清代書法家，梁詩正之子，工楷、行書，著有《頻羅庵遺集》。

我是如來最小之弟

山舟求刻此印，恐有罪過。余曰：「若能心體佛，佛必視為良友，況弟之平？」己卯，敬身記

蘅林翰墨
己卯秋月，鈍丁篆刻

何琪東父·小山居士
敬叟爲東甫作兩面印，朱同朱用，白同白用，此古法也。庚辰四月，記于硯林

何琪之印·東甫
「琪」爲東方之美，見《爾雅》，市爲男子美稱，因刻字東甫吾友，名者實賓，東甫勉之，敬身叟并識于硯林

何琪：字東甫，號春渚，南灣魚叟，浙江杭州人。清代文人，工詩、善書法，書法似董其昌，猶工八分，與丁敬友善，著有《小山居詩集》

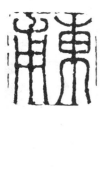

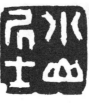

「安得思如陶謝手」句：語出唐代杜甫《江上值水如海勢聊短述》。

董浦：杭世俊，字大宗，別字董浦，浙江杭州人。清代著名學者、文學家，著有《榕城詩話》《漢書疏證》。

丁居士
庚辰夏。

曙峰詩畫
庚辰冬，敬叟為象昭賢友作。

長相思·「安得思如陶謝手」令
渠述作與同游
庚辰冬日，敬叟作兩面印

蘭林讀畫
〔蘭林讀畫〕集繡谷亭、小谷六〔兄出
觀宋元人真迹 茶〔話〕永日，頗契
予懷 董浦曰：「何不篆一印以記樂
事?」予諾其言，乃為欣然作此，庚辰，
丁敬并記

丁敬

一三

采菊東籬下悠然見南山

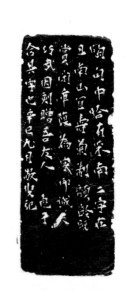

陶句中恰有「采」「南」二字在，且南
山宜壽，菊制頹齡，既賞閒章，復為
字印，誠天巧哉！因刻贈吾友人包子，
合其字也。辛巳九月，敬叟記

丁記

王德溥印

秦印奇古，漢印爾雅，後人不能作
由其神流韻閒，不可捉摸也。今為吾
友容大秀才一仿漢鑄，一仿漢鑿，容
大用至毫芒期頣之年，見其渾脫自然，
當盍知其趣之所在矣！六六翁敬身純
丁記

[采菊東籬下]句：語出東晉
陶淵明《飲酒》。

采南：包芬，字采南，號梅垞，
浙江杭州人。清代詩人，著
有《梅花吟屋詩草》。

王德溥：字容大，號澹和，
浙江錢塘人。清代藏書家，
所藏古本書頗多，著有《寶
日軒詩集》。

袁匡肅：原名浦，字止水，號古雪、信天翁，浙江杭州人。清代官員，曾官至內閣中書，善書畫，與金農、丁敬交游。

可儀：陳鴻賓，字可儀，齋號玉池山房，浙江杭州人。清代畫家，陳鴻賓弟，丁敬外甥。工山水，能詩，以畫法《三泖漁莊圖》知名。

袁匡肅印

六六翁丁敬，為止水中翰契友　此仿漢人朱文之出于摣鼇者

鴻

辛巳十月，為可儀甥仿文衡山作兩面印·敬叟〔記〕

包芬

辛巳秋，鈍丁為梅垞契友作

密盦秘賞

密盦方君，自揚來舍，以宋拓《九成宮》
見示，并贈唐墨一枚，太古之色，樸
人眉宇，固老夫所夢想欲得而不可得
者。一旦方君得之，慨焉來贈，綢繆
慰藉，吾喜可知。炙硯燒燈，楓爲篆此
但恨衰遲日甚，心目廢然，未足稱報
瓊瑤年乾隆辛巳冬日，六十七叟丁
敬記于仙林橋東之寓齋

許松之印
辛巳，丁敬剋贈鶴巢大兄契友

敬身
壬午三月八日，鈍丁

密盦：方輔，字君任，號密庵，
安徽歙縣人。清代墨工，雅
善製墨，與金農、丁敬等多
有往來。

一六

曹焜：字素焉，號秋漁，浙江嘉善人。清代官員，曾官戶部員外郎，善畫蘭，著有《小牧吟稿》。

曹焜之印

仿明人李山年，刻贈素焉契友雅鑒。敬身記。

山年，名祖綠，字直生，自號山年。予手集諸家刻，粘作二册，名《印君別譜》，序仿米元章《西園雅集圖記》，而別有逸韻。蓋文人涉獵斯技，故其仿漢人獨得雄逸之趣，不爲《顧氏印譜》所束。鈍叟又記，時年六十八歲。

且隨緣

余新卜居祥符佛寺之西，素心良友朝夕過從，頗有品茗門句之樂。一日，恒閒士以《范泓小集圖》見貽于余，筆墨高遠，頗契予懷。作此奉酬，并誌一時雅事。六十八叟丁敬

包氏梅垞吟屋藏書記

壬午冬日，鈍丁叟製，應采南吟侶之請，時年六十有八。印記典籍書畫刻章，必欲古雅富麗方稱。今之極工，如優伶典幟耳，烏可！

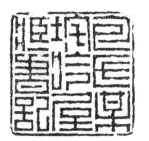

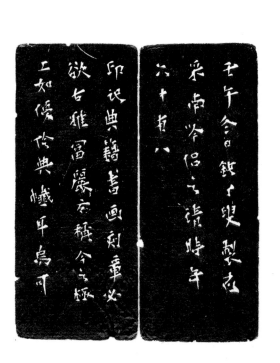

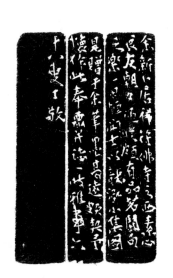

亦耕
癸未春正月，硯頑叟刻于硯林

梅竹吾廬主人
壬午夏，丁敬為玉筍老先生篆

太素・桐君
此字合作也，桐君實之。癸未元日，
應桐君大哥雅教　丁敬記

陳鴻賓印

[吾甥]可儀、孝友敏[練，能]支而工書
與兄[衛叔]有難兄難弟[之目]，誠
太邱門中[昂昂]千里之駒也[老夫
每樂為之篆[刻，殊]不自知其哆[之
旦]倦矣！此名宇[兩印尤]合作[敬
身[叟記]于硯林，時年[六十又]九，
癸未二[月望]後二日

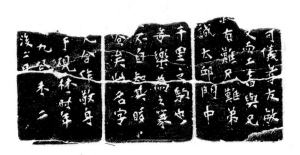

寂善之印·藕厓道人

善上座，予道契佛大師高足也，求手刻，
因以漢玉章法為作兩面印。實老人得
意非漫爾者，上座其調護之。甲申冬日，
孤雲石叟丁敬記于硯林

小石倉

荔帷藏書最富，昨過綺石齋，竟日忘
疲，真不異君家石倉也。荔帷以石索
篆，并記于此。癸未八月，敬身叟時
年六十有八

丁敬

二〇

汪憲：字千陂，號魚亭，浙江杭州人。清代藏書家、文學家，著有《振綺堂稿》。

汪憲

扇頭箋尾印之雅便莫連珠，若文衡山自能刻印，年及百歲，箋扇只此，亦可見其行已有矩處也。甲申夏，純丁叟。

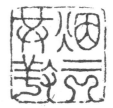

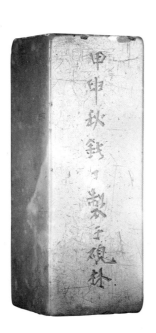

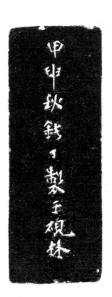

烟雲供養

甲申秋，純丁製于硯林

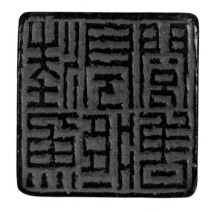

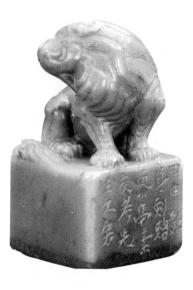

明中

七十叟丁敬刻贈英虛尊宿社友

亭角尋詩兩袖風

衡叔甥求刻簡齋此句，老夫喜其有緇
塵化素之惕，遂爲之作。甲申，七十
叟丁敬身記事

綺石齋

乙酉閏月，鈍丁叟仿松雪圖朱

丁氏敬身

乙酉六月，作于硯林

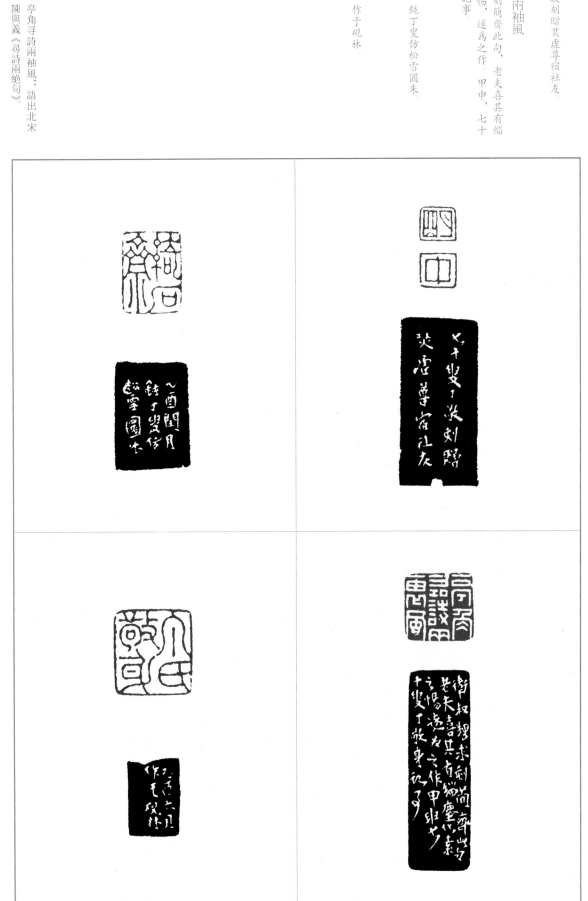

亭角尋詩兩袖風：語出北宋
陳與義《尋詩兩絕句》。

冬心：金農，字壽門、司農、吉金，號冬心、稽留山民，浙江杭州人。清代書畫家，書法創扁筆書體，兼有楷、隸體勢，時稱『漆書』。

曹尚絅印
乙酉清和月，爲桐君大哥刻兩面漢文。丁敬記。

曹芝印信
〔乙酉閏二月十七〕日，〔慶春門外看菜花回〕，〔乘興作此〕純。叟記。

陳燦〔之印〕
〔乾隆庚辰，敬〕叟爲〔象昭賢友作〕于硯林。

冬心先生
冬心先生爲家祖盟友，每來杭，必寓余家。凡作書作畫，多用此。此爲研叟手刻，惜未署款。己丑十一月，次閒記。

豆華村裏草蟲啼

達夫先生自題《秋艇載詩圖》有：一路長吟誰與和，豆花村裏草蟲啼深得唐賢三昧，當與南村素心人共相欣賞，因以石章仿漢人刻銅法贈之，亦印林佳話也。丁敬身記，七十一歲。

寶所

純丁

衛叔

敬叟為寶所甥

龍泓外史丁敬身印記

丁敬〔之印〕　龍泓館印

硯林丙後之作　〔敬身〕父印

敬身

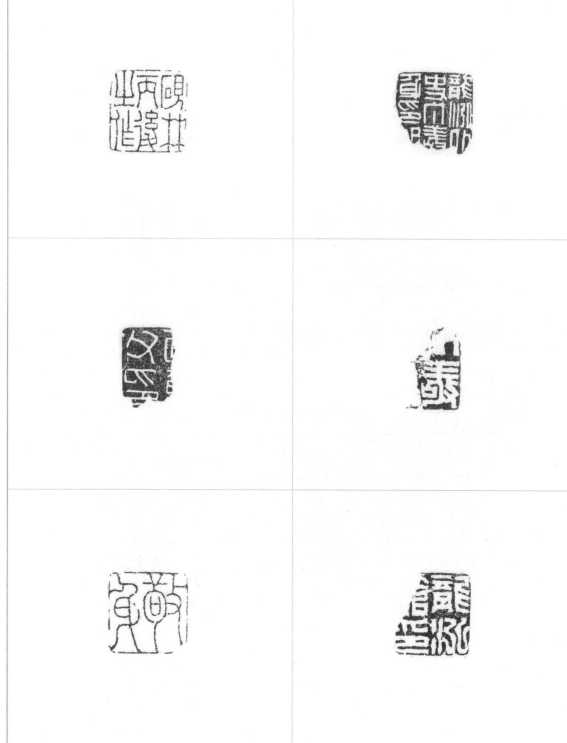

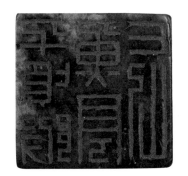

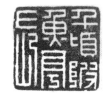

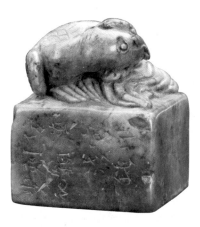

袁氏止水

鈍丁叟仿松雪圜朱

方輔私印

龍泓外史爲密庵先生刻

明中白事

丁居士爲炗虛禪師。

近蓬
　　鈍丁製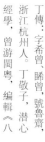

同書

　此印依宋樣，不差豪黍，「書」字亦仍之「同」字以商鐘上配之，山舟解人，非合作書知不輕用也。敬身叟并記

吳玉墀印

丁傳睎曾
　敬叟

　[丁]敬身為[蘭]林六兄。

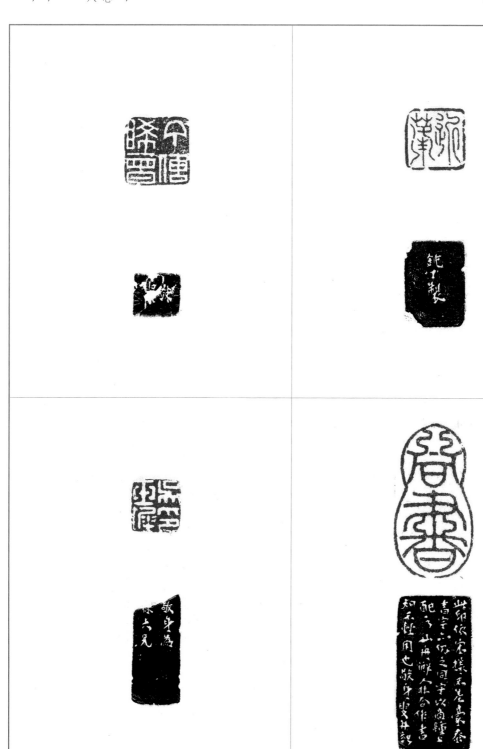

丁傳：字希曾，睎曾，號魯齋，浙江杭州人。丁敬子，潛心經學，曾游閩粵，編輯《八閩方言》一書。

吳玉墀：字蘭陵，號山谷，浙江杭州人。清代藏書家，著有《味乳亭集》。

陸飛：字起潛，號筱飲，浙江杭州人。清代畫家，善畫山水、人物、花卉，俱超秀逸群，亦善畫墨竹，絕似吳鎮。著有《筱飲齋稿》。

德溥之印
鈍丁

陸飛起潛
陸秀才，解人也。老人為仿漢人捶鑿。

陸飛起潛
敬叟記

應叔雅
敬叟為秋士刻

王德溥印
敬叟

南徐居士
玩茶老人鈍丁子篆刻于無味齋中

梅垞
玩茶叟漫作于古硯林中

炳文
硯林所作

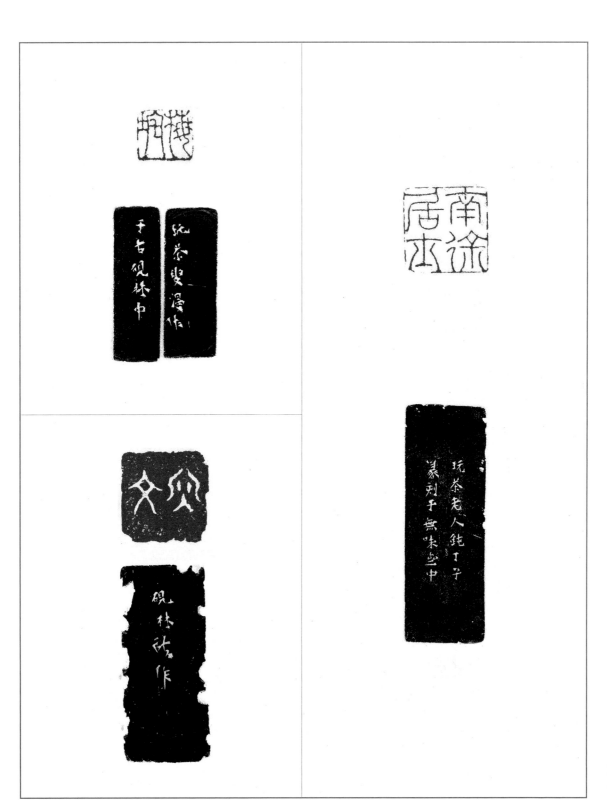

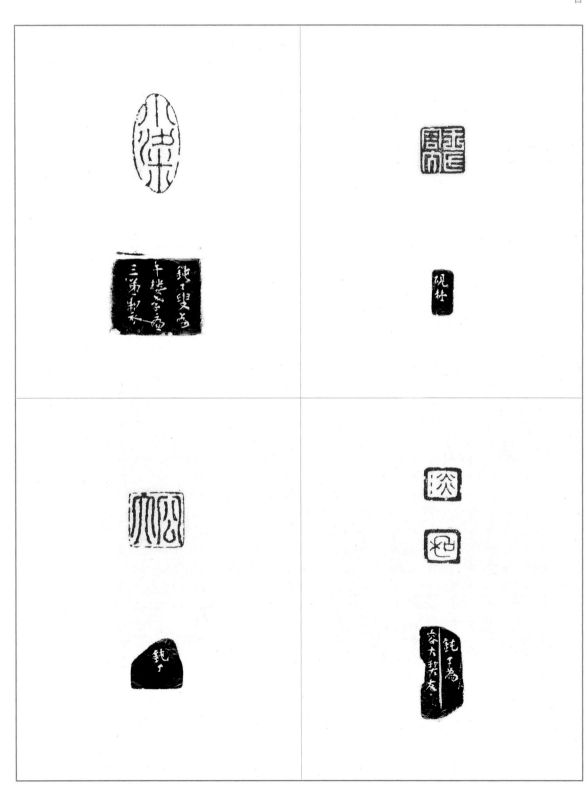

午樓：浙江杭州人。梁同書
三叔。

丁敬

王氏容大
硯林。

淡和
鈍丁為容大契友。

小梁
鈍丁叟為午樓孝廉三弟製。

容大
鈍丁。

汪彭壽印
敬叟為靜甫刻

汪士道印·性存

敬叟
丙申春，丁晉卿以其先人鈍丁先生所
刻面面印見贈，其文一曰「汪茉印」，
一曰「性存」。適余兒大敬未氏與「性
存」二字有合，遂以命之，并記數語，
俾收藏焉　秋亭

汪彭壽：字靜甫，浙江杭州
人。清代文人，曾官鎮江府
經歷，著有《苔花老屋吟稿》。

汪士道：安徽歙縣人。清代
畫家，尤善設色，與兄士建
齊名。

耦堂

純丁

駿發私印

敬叟仿漢、刻贈亦耕孝廉端友

無事僧

龍泓外史為大恆和尚作

周亦耕

敬叟為亦耕篆

駿發：周駿發，字亦耕，浙江杭州人。清代文人，著有《卧陶軒集》。

兩般秋雨庵
　鈍丁

玉池山房

玉池山在杭城之南，即龍山也、一名
玉厨，面江倚湖，勝概滿目　敬叟為
可儀甥刻并記于硯林

徐堂
　敬叟

寶晋
　敬叟

山舟藏《禊帖》絶异，予定臨出米老，
因仿「寶晋」小印，脱略形模、亦同
米臨此帖耳　敬叟

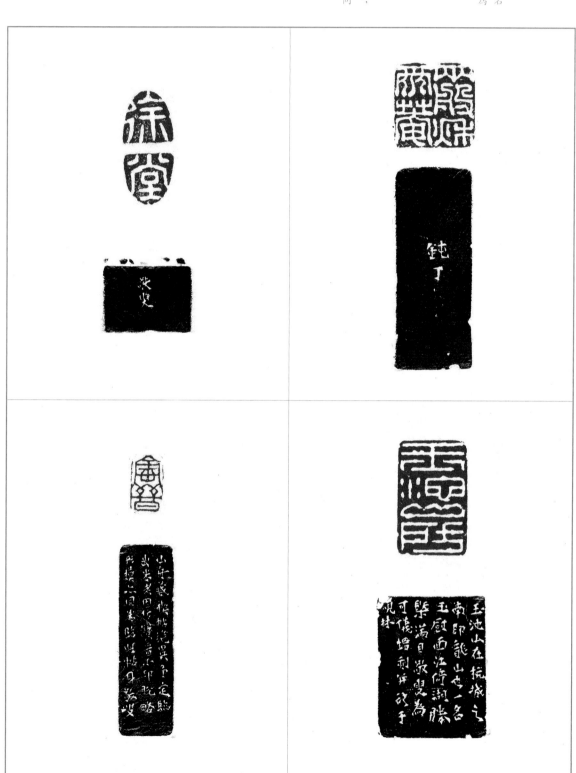

荔幨

鈍丁仿秦人小印法。

荔帷

昌化醜石一旦漫，應菫九之請，得毋為它人笑我不？鈍老記。

純禮坊居人

荔帷所居，宋純禮坊也，製印記之。鈍叟。

紹弓氏
鈍丁篆刻于古硯林

承齋藏書
吾友承齋先生，恬淡嗜古，尤篤干書，增益先世之藏，必求善本，手自校勘，不貲苗髮。史稱陸天隨藏書雖不多，皆正定可傳。承齋不愧斯語已。余以憒拙，誤為承齋推重，每借不吝不煩，春明貰宅之直，余實德也。手製此印，奉之，聊代束脩之禮云爾。友弟丁敬記

了癡
鈍丁

有漏神仙有髮僧
鈍丁
鈍丁

有漏神仙有髮僧：語出南宋陸游《八月五日夜半起飲酒作草書數紙》。

龔田居：龔翔麟，字天石，號蘅圃、稼村、田居，浙江杭州人。清代藏書家、文學家，工詞，「浙西六家」之一，著有《田居詩稿》。

程穆倩：程邃，字穆倩，號垢道人，安徽歙縣人。清代篆刻家，篆刻效法秦漢，首創朱文仿秦小印，所作淳古蒼雅，章法嚴謹，筆意奇古。

秀峰：汪啓淑，字秀峰、慎儀，號訒庵，安徽歙縣人。清代藏書家、金石學家、篆刻家，輯有《飛鴻堂印譜》。

竹解心虛是我師：語出唐代白居易《何必悠悠人世上》。

小山居

「小山居」三字，龔田居御史書贈武林岱瞻何先生者。其孫東甫乞予刻印，孝思篤矣。予為擊神刻此，實得意作也。敬叟并記

藝圃啓事

純丁戲仿程穆倩法

飛鴻堂藏

純丁鎸貽秀峰鑒別書畫

秀峰賞鑒　竹解心虛是我師

上湖
鈍丁篆刻。

髯
鈍丁為汪髯製，面如滿月，半月皆髯也，
此印擬之。

結習未除
鈍丁作于硯林

願保茲善千載為常
漢《元會頌》句。 仿秦人玉章小字，
製于古硯林，為兼士三兄素交。 丁敬身。

願保茲善千載為常：語出三
國魏曹植《元會》。

無夜：張世犖，字無夜，浙江杭州人。清代文人，著有《頻迦偶吟》。

太鴻：厲鶚，字太鴻，又字雄飛，號樊榭、南湖花隱等，浙江杭州人。清代著名詩人，學者，浙西詞派中堅人物，著有《南宋雜事詩》。

芝泉
敬老人篆于硯林。

無夜吟草
無夜大兄以長歌乞余印章，亦佳話也，刻此以贈。乾隆戊寅臘八日，孤雲石叟并記于柯古軒。

太鴻
鈍丁。

丁敬

略觀大意

来襄陽自刻姓名、「真賞」等六印，且
致意于粗細、大小間，蓋名迹之存，
古賢精神風範斯在，非欲與賤技者流
僕僕爭工拙也，刻附數語質之　鶴峰
老先生真賞　錢塘丁敬

以道德爲城

五字出《鹽鐵論》，昭與成山契友　先
生人品、嘉名，兩者適合，因刻以贈之
丁敬身記事
仿元人朱文　鈍老又記

兩郡風流水石間
鈍丁叟爲□循太守

以道德爲城：語出西漢桓寬
《鹽鐵論・論勇》。

兩郡風流水石間：語出北宋
蘇軾《送穆越州》。

以詩爲佛事：語出唐代白居
易《題道宗上人十韻》。

寒潭雁影：化用明代洪應明
《菜根譚》「雁渡寒潭，雁過
而潭不留影」句。

杭州郡

硯林叟

古杭
　敬叟

以詩爲佛事
白香山句，刻贈大恒禪老。　鈍丁

寒潭雁影

玩茶翁爲大恒禪師

昌化胡栗

昌化胡氏，代著舊笏，予友三竹秀才，
英年汲古，獨俯視帖括，畫書詩臻逸
妙品。尤精于鑒賞，收秦漢唐宋以
來金石文字，趨識辨談，眼光洞澈，
薛尚功、黃伯思一流人也。僑居南湖
之梅東巷，為會城東北最幽曠地。水
木蒙翳，雲嵐屏叠。三竹閒闢卻掃，
結廬外契，不屑鄰曲騰笑。今春偶闢
市得舊石，屬爲之篆，會予有淮南之役，
因循半載，旅中無事，信手作此奉寄，
布鼓雷門，聊資捧腹。乾隆甲午秋八
月廿有六日，巻畫溪山院主蔣仁拜手
上

胡栗：字潤堂，號三竹，浙
江富陽人。清代文人，工山水，
精篆刻。

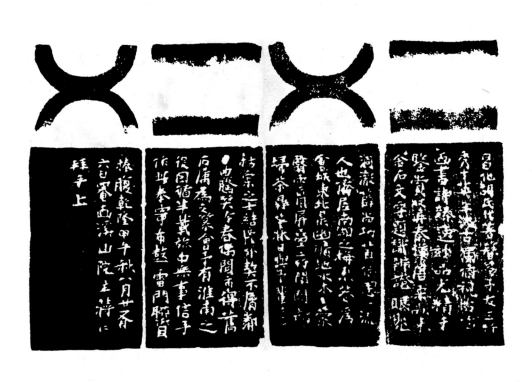

小蓬萊

處世嘆不偶，入林任天放。青山日在眼，
惟石非一狀。茶茶墮雲片，層層滾海浪。
蜿蜒伏蛟龍，偃仰臥□象。□鳥從雲現，
古木□□上。前對沫□□，周遭六跌宕。
何必三神山，其中只微尚。小蓬萊在
雷峰塔東，孤山□□地，則貞父黃公
讀書□□地也。公六世孫小松屬篆，
并錄公詩于石。乾隆乙未二月，銅官
山民蔣仁

逢元之印

庚子正月十六日，同吳君菭厓飲孟陽
二兄茗華館。積雪初晴，圍爐竟日。
戶外玉龍天矯，光搖銀海，十年來無
比快雪容耶！新年第一樂事也。漏三
下篆此印，從二十日始刻，亦新年第
一作也。太平居士仁

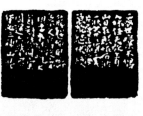

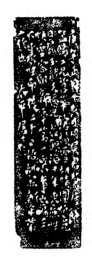

雪峰

自王元章用花乳石刻私印，後人競尚昌化、
青田、青田佳者日少，昌化剛澀，賞鑒家不
取也，何印石，皆中下品，雖其文采風流，不以美產遺
流，掩映爽哲，亦半由山中散木爲宜者所不
顧，得以幸全其天，正如蕭鄞侯不以美產遺
子孫，何等識見！而撥堅之徒，搜奇門并何
爲乎？二月九日客揚州，與吳兄雪峰游浮山
禹廟，得此舊石，爲作名印畢漫記，乾隆己
亥，卷畫溪山院主蔣仁

世尊授仁者記

于是，佛告彌勒菩薩：汝行詣維摩詰問疾。
彌勒白佛言：『世尊，我不堪任詣彼問疾。
『所以者何？』憶念我昔爲兜率天王及其眷
屬，說不退轉之地行，時維摩詰來謂我言：
彌勒，世尊受仁者記，一生當得阿耨多羅三
葳三菩提，爲用何生得受記乎？過去耶？未
來耶？現在耶？若過去生，過去生已滅；若
未來生，未來生未至；若現在生，現在生無
住，如佛所說，比丘，汝今實時亦生亦老亦滅。
若以無生得受記者，無生即是正位，于正位中，
亦無受記，亦無得阿耨多羅三葳三菩提，云
何彌勒受一生記乎？爲從如生得受記耶？爲
從如滅得受記耶？若以如生得受記者，如無
有生；若以如滅得受記者，如無有滅。一切
衆生皆如也，一切法亦如也，衆聖賢亦如也，
至于彌勒亦如也。若彌勒得受記者，一切衆
生皆亦應得。所以者何？夫如者，不二不
異。若彌勒得阿耨多羅三葳三菩提者，一切
衆生皆亦應得。所以者何？一切衆生，即菩
提相。若彌勒得滅度者，一切衆生亦當滅度。
所以者何？諸佛知一切衆生，畢竟寂滅，即
涅槃相，不復更滅。是故，彌勒！無以此法
誘諸天子，實無發阿耨多羅三葳三菩提心者，亦
無退者。彌勒！當今此諸天子，舍于分別菩

提之見，所以者何。菩提者，不可以心得，不可以自得。寂滅是菩提，寂滅相故。不觀是菩提，離諸緣故。不行是菩提，無憶念故。斷是菩提，捨諸見故。離是菩提，離諸妄想故。障是菩提，障諸願故。不入是菩提，無貪著故。順是菩提，順于如故。住是菩提，住法性故。至是菩提，至實際故。不二是菩提，離意法故。等是菩提，等虛空故。無為是菩提，無生住滅故。知是菩提，了眾生之行故。不會是菩提，無住諸入不會故。不合是菩提，離煩惱習故。無處是菩提，無形色故。假名是菩提，名字空故。無化是菩提，無取捨故。無亂是菩提，當自靜故。善寂是菩提，性清淨故。無取是菩提，離攀緣故。無異是菩提，諸法等故。無比是菩提，無可喻故。微妙是菩提，諸法難知故。世尊！維摩詰說是法時，二百天子，得無生法忍。故我不任詣彼問疾。」

夏季溪有『言必難明』印，陳白沙有『閒閒門覽句』印，劉記有『閒閒頌酒之裔』印、徐善長有『善男子』印，王弇州有『真不絕俗』印、徐安生有『徐夫人』印，項文有『琴心三迭道初成印』，王百穀贈馬守其『馬相如』印、柳如是有『赤胡友信有『信言不美』印、柳如是有『赤復如是』印、何大復有『又何仁也』印、范珏有徐霹仙有『焚香默坐』印、横波夫人有『春水綠波』印，王孟津有『如收王邱』印、王近玉九、椒園兩先生有『越三枕三』印、王麟徵有『茨簷垢士』印、釋讓山有『岭上白雲』印、亡友睿澄齋有『流水長者』印，皆天然巧合姓氏。襄見者史茗月藏文五峰心經印，曰『世尊授仁者記』。邵二泉有『元神宜寶』印、曰『云何仁者』，因各仿之，并刻《維摩詰經·菩薩品》中六百六十四字，其『世尊授仁者有記』印，石上自分有求懷素所墨者，常于行間，軍司馬印辨之矣。乾隆庚子五月廿七日，蔣仁在揚州記。

蔣山堂印

相風之車記里鼓，制器尚象從往古
何如此鐘解自鳴，鬼工善幻仍合矩
大者為橫後為盫，小或纏能彈丸許
虛中木其廓玻璃，□嵌四周懸鐘于
是間穹隆如履殿，圓覽蔽之左行字
始于〔終〕亥□螺蚪　潛靈機運內不
息　□針右轉外可求，每歷一時瓴一
響　殷然而起泠然幽，吾開歷象建大
紀　必自紬繢日分始，測晨搽景倘有
差　歸餘履端皆失軌，西域之人擅布
算　其法尤密概見此，無煩銅儀與土
圭　足證勾股兼鮑矢，昔者孝孺備與
司　所賴渴烏引永知，季世亦傳器刻
器　稱漏輪渦俱精奇，何年匠作失其式
此得不仿仿佛之，吁嗟乎　海舶南來
疾于鳥，百貨錯陳極淫巧，貫胡趨恐
後，虛耗顏不少　越此吉金之吉慎弗
捐　猶為人間報昏晚，開房淨几住置宜
默聽清音了了　不離三百六十五度，
運行中直達八十三萬餘里，元氣表
吾聞群苗洗兒以鐵賀，錡為長刀百鍊
過君之所佩毋乃是，當軒拔鞘寒生
座　氣干虹霓利削鐃，柔可繞身銅不
折　旁行蝌結篆姓名，迎刃殷紅綉骨
血　憶昔古州犯順年，太平宰相輕開
邊　侵凌詛詈嗟無告，焚掠寧關性本
然　此刀斬馬稱難敵，苗平乃被吾人
得　請論土改土與歸流，始惡凶頑終
惆惜　五尺鋩久不鼝，光芒中夜猶
驚夢　崩緯堂有珠玉裝，夫君寶此如
何用　君不聞，昨朝庫車捷音至，西
方萬里消兵氣　不逢不若血所試，君
曷貴之買犢從農事　右《自鳴鐘》《苗
刀詩》二首，歲久道忘，庚子冬日得
之篋篢，因刻于此　山堂蔣仁記

頑夫：顧廉，字又簡、竹西，號頑夫，江蘇揚州人。清代畫家，畫山水，善摹古，意致練淨，花鳥得趙昌、徐熙遺法，筆更文秀。

沈齡：字笠人，浙江杭州人。清代文人，工書畫，跌宕詩酒，所交多方外勝流。詩瀟灑峭逸，自成一家。

小壑山人・應天

辛丑長至日，黃鶴峰，歸燈下熱祖洪醉，爲中公尊宿作此印并記。女床山民蔣仁

廉

頑夫先生六法，入能妙品，因爲篆此印配倪、黃三尺譽頭山，亦不落爽然，非優鉢曇花也。辛丑五月五日，女床山民蔣仁

沈齡印

壬寅十月十八日，揚州旅次，女床刻，爲笠人詞長并政。

無地不樂

辛丑臘八日，同人釀歙西堂先生琴書詩
畫巢，出示所藏吳文定、王文成手札，
紙墨[斬]新，神彩奕奕。有翁蘿軒跋尾，
萬九沙八分題巷首，曰[合]之[]雙美，
無所住盦舊物也。惜爲[不]曉青皂，
白人印記跋語，令人作惡。後四日，[磨]
兜堅[室]晨起，爲西堂製此印，猶[]
潚被塵埃氣未盡，乃知世間自有佛頭著
糞人也。女床山民蔣仁，是後雷雨大作

磨兜堅室

孔子入後稷廟，見有金人三緘其口，而
銘其背曰：古之慎言人也。無多言，多
言多敗，安樂必戒，無[]言多賤，
無使行[]。勿謂何傷，其禍將長；勿謂
何害，其禍將大；勿謂不聞，神將伺人。
焰焰不滅，炎炎若何？涓涓不壅，流爲
江河；綿綿不絕，或成羅網；毫末不扎，
將尋斧柯。誠能慎之，福之根也。曰：
是何傷？禍之門也。強梁者不得其死，
好勝者必遇其敵。盜憎主人，民怨其上。
君子知天下之不可上也，故下之；知
眾人之不可先也，故後之。溫恭慎德，
使人[]之；執下人皆逾之，人皆慕之。
趣彼者必過此；人莫踰之，人皆[]
內藏我智，不示人技。我雖尊高，人弗
我害；誰能于此？江河雖左，長子[]
以其[]也。天道無親，而能下人。戒之
哉！孔子閱其銘，謂弟子曰：小子識之
此言實而中，情而信。網羅，誤作羅網。
魯桓公之廟有欹器焉。子曰：吾聞宥坐
之器，虛則欹，中則正，滿則覆。明君
以爲至誡，故常置之于坐側。顧謂弟子
曰：試水焉，乃水，中則正，滿則覆，
夫子喟然嘆曰：烏乎，夫物烏有滿而不

覆哉？子路進曰：敢問持滿有道乎？子
曰：聰明睿知，守之以愚；功被天下
守之以讓；勇力振世，守之以怯；富有
四海，守之以謙。此所謂挹之又損之道也。
家藏《胡恢隸書歊器帖》，紙墨黯淡，有
洪容齋、范至能、張溫甫、趙子固、貫
釀齋、□用衡、都無敬、郭允伯、顏寧
人九跋。又祝希哲小楷《金人銘》長卷，
有莫中江、董香光、李榴園、郟漢石、
申觀仲及先宮詹公跋尾。甲午春，余自
家銘心絕品書畫二百八十餘种，并贈雨
褚堂役居東皋，拾宋、元、明、國初諸
府無銀錠痕山和尚錦裝潢。不全《閣帖》
九卷。初揭《紹興米帖》四卷，寄貯莒
月君十仙繪□樓。不知誰萬梔大司馬尊
子，巧偷豁盡，胡，祝二迹亦墮劫內，
不勝哀傷，泪滴蟾蜍之惑。今冬理敗柮，
得先君子以清屋長者梅華小□□易楞山
陳先生漢玉磨兜堅枝，并先生手書碧箋
詩稿云：全人炯炯清廟內，三緘其口
銘在背，流觀會發魯叟唱，炎靈取象玖
玉民，凝脂之質刀百淬。具體而微充雜
佩，尚口乃窮固明戒，金玉爾音亦安賴
摩沙古制有微會，不雕不久庶無害。余
瀨年客贛上，四十宣發盈□□以夢幻
門乎，然買山無計，舊雨家寥寥，誰貫道
林銓者，□□如方圓枘鑿□□刻《歌器》
辭才天何仙净名千笏，不立語言文字法
井竈書堂之編楙。日磨兜堅室，廣長舌
《金人銘》于四周，悵觸□因，不覺縷縷
松□井竈書堂，明禮部郎中翰林侍書
廷軍公始遷東皋屋也。胡恢，全陵人
士，韓魏公詩云：建業神山千里遠，長
安風雪一家寒。篆太學石經，官華州推官
有《南唐書》
乾隆壬寅小除夕，女床山
民蔣仁勝語。

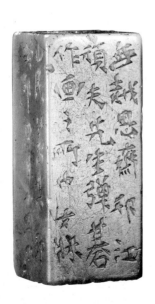

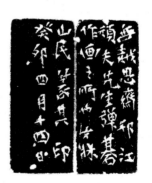

陶石簣：陶望齡，字周望，號石簣，浙江紹興人。明代官員、思想家，曾官國子監祭酒，篤信王守仁『自得于心』學說。

物外日月本不忘

是日已過，雙九跳擲，愚智同歸。然趙州云：『諸人被十二時辰使，老僧使得十二時辰』是能于電光石火，夢幻泡影中得大解脫，大自在，非一切過去相、現在祈求來相，了無罣礙，胸次洒小蕩□一室，大千世界疇□至也。昌黎《和盧郎中寄示送盤谷》子詩》云：『物外日月本不忘』

陶石簣言：『中有不湮義在，不可作超然，狗苟蠅營之外，一例隱□語。』余謂：『即趙州本□也。若張南安西飛百日，忙于我南去青山冷笑人風流縈□六朝名句，然是漆固傲吏唾餘矣。』癸卯十一月十八日女床山民蔣仁在磨兜堅室篆，因記『盤』下失『谷』字

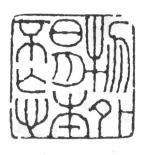

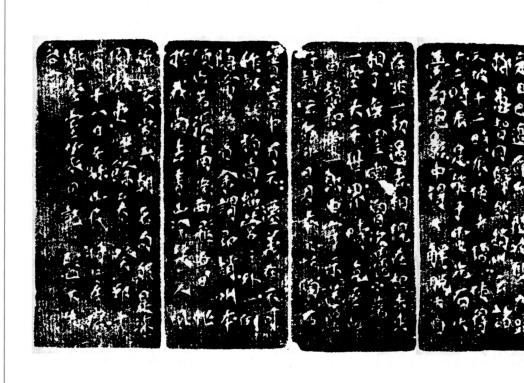

項藥印

癸卯正月四日，雨中閉關為秋鶴三兄作此印。粗服亂頭真美人，則吾豈敢？然與畫角描鱗者異矣。邇來小松黄九學力最深，不免摹倣習氣，王裕增、俗工耳。辟香硯林翁者不乏，誰得其神，得其髓乎？迺知此事不盡關學力也。女床山民蔣仁手記

寶晉

余仿南宮「寶晉」印，或曰：「去晉盍遠安所得《維摩》《王略》乎？」應之曰：「客不聞後來百載而出之漢《曹全》、魏《季直》，真況晉迺乎？且半數寶晉者，非若有力者實其迹也，實其法也，寶其意也。是故放本之漢《十三行》也。《蘭亭》無古拓，玉版之《十三行》也。《蘭亭》無古拓，歐肥諸瘦，古□□□之弗及，不禁撫筆再拜朝墨皇也，而又何不同寶晉之有哉！」客退因記，乾隆甲辰冬，蔣仁

三十六峰堂

浸雲讀書于堂舍，名曰「三十六峰」，并屬之篆。夫三十六峰，雲海奇觀壓廬霍。余夢寐十年不獲，一至浸雲新夕土著。三十載生長杭郡，其故山之心何如哉！此印不獨仿坡老宜興蜀山例。他日因浸雲得調容成，豈非左券甲辰十月，女床山民仁記。

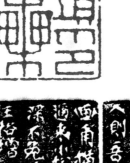
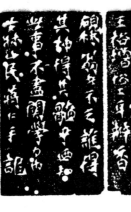

真水無香

乾隆甲辰臈日，同三竹、秋鶴、思蘭
雨集浸雲燕天堂，就蕃達曙，遂至洪醉。
次晚歸，雪中爲翁柳湖書扇，十二日
雪霽，老農云：「自辛巳二十餘年來，
無此快雪也」十四日立春，玉龍天矯、
危樓傲兀，重醒一杯，爲浸雲篆「真
水無香」印，迅疾而成憶余十五年
前，在隱拙齋與粵西董植堂、吾鄉徐
秋竹、桑際陶、沈莊士作銷寒會，見
全石彝鼎及諸家篆刻不少繼交黃小
松，窺松石先生枕秘，猶沈花詩、昌黎筆
之印，超秦漢而上之，嘆硯林丁居士
不可思議，當其轉意，拔萃出【群】
之歸，李、文、何，未足【比擬】此仿
居士【飲騗臺】之作，乃直沽【查氏】
物，而晚芝】丈藏本也，浸雲嗜居士
印，具神解，定結契酸鹹之外，然不
足爲外人道，爲魏公藏拙，尤所望焉
蔣仁「韓江羅兩峰親家裝池生薛衡夫，
儲燈明凍最夥，不滿寸印，余曰：蜒
蝪轉【冀】，彼知蘇合香爲何物哉。女
床又記「轉」下逼「冀」字

翁承高印
甲辰大寒前二日篆，爲柳湖詞長　女
床山民仁

翁氏誦芬
女床山民作于磨兜堅室，爲柳湖大兄
甲辰冬日

作渠
浸雲二兄正篆，女床山仁，甲辰四月

浸雲
磨兜堅室曉霽　甲辰芒種前一日，仁

翁承高：字誦芬，號柳湖、
可漁，浙江杭州人。清代舉人。
作渠：胡作渠，字浸雲，號
三十六峰民，齋號燕天堂、
三十六峰堂。與蔣仁過從甚密。

蔣山堂

乙巳五月，山堂自作印。

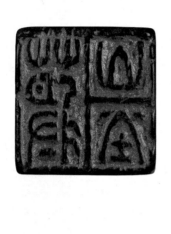

如是

丁未十月二日，積雨快晴，爲晚晴
丈作。吉羅居士仁記事。

火中蓮

火蓮道丈印可。丁未十月十九日，蔣
仁刻

項埇之印

春雨連旬，畏寒不出。秋子先生索作
名印，信手爲此，未足供大雅清賞也。
癸丑二月晦日，蔣仁記

書稼

邵四右庵之子書稼，英年汲古，爲作
名印。甲寅收鐙日，吉羅居士

火蓮道丈：平聖臺，字瑤海，
號確庵、火蓮、晚晴，浙江
紹興人。清代官員，曾任廣
州同知。

項埇：字金門，號秋子，浙
江杭州人。清代貢生，著复春
及草堂詩集》。

書稼：邵書稼，浙江杭州人。
清代文人，蔣仁摰友，邵志
純子。

樂安書屋記　邵志純撰，蔣仁篆印并
為刻記。戊申九月，吉羅庵記。初，
先府君自泉塘保安里遷居芝松里，顏
其府君藏書之屋曰『樂安』，是為乾隆丙子，
純初生之歲也。比長，日侍府君，聞
客之來謁者，叩府君曰：『君固康節
之裔也。』康節有安樂窩，而易之曰『樂
安』，敢聞其指『府』君曰：『從容
自得，則安而樂，深造自得，則樂而安
矣。』後之人不深知康節，凡厭拘束
惡精詳者，爭效慕之。而朱子力言其
不易及。鳴乎！微朱子則無康節內聖
外王之學，其不侔于晉人之清譚也幾
希矣。吾所以由樂而幾于安者，窃懼
夫襲古賢人君子之名，而亡其實也。』
客又曰：『安，莫安于王政平，樂，
莫樂于年穀登。康節之銘，吾取乎其
不忝也。』府君曰：『至德若孔子，而
稱聖則不居。大賢若孟子，而說詩則
意斷。今夫剔其說，而于吾學，有所懲，
與夫異其解而于未學，此君
子所謂不違而道也。』純是時聞而心識
之，勿敢忘。蓋府君生平言行，教純
之，大率不出此義。越歲己亥，自
自芝松里遷居仁和義疏里，是秋，府
君歿，又五年，治其西偏，仍樂安之舊，
蔣山堂仁為書榜云

揚州顧廉

龍泓先生爲羅兩峰製朱文方印，文曰
「揚州羅聘」，古雅之甚。惜兩峰風塵
自縛，游大人之門，辱先生篆矣。頑
夫大兄六法遠過兩峰，二十四橋無出
其右者。因作此印奉贈，當之庶無愧
色。愧余筆法不能追蹤曩哲耳。壬寅
嘉平媚竈日。翁静岩贈余《苗
村集》，韓江吟社自此公始。然其從孫
觀五，駔儈猥薄，家聲替矣。蔣仁在
磨兜堅室記。

羅兩峰：羅聘，字遁夫，號
兩峰、衣雲，安徽歙縣人。
清代畫家，其先輩遷居揚州，
爲金農入室弟子，「揚州八怪」
之一。

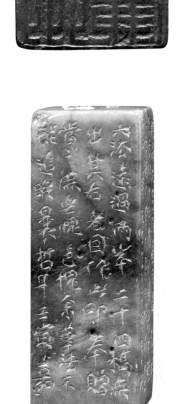

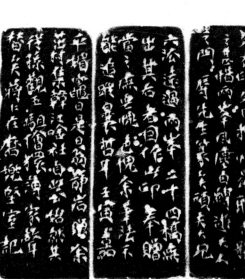

吉羊止止
辛丑小除夕，磨兜堅室飯罷，為紉蘭
居士製此印，頗覺超逸，惜鈍丁老人
不及見也　女床山民蔣仁燈下記

靈石山樵
小松自湖上歸作此印，時丁卯九月也

山堂
石經火損，上右角失山堂款字，輔之出
視，屬為補記　吳昌碩年八十二，乙丑冬

師竹齋記
庚寅長夏，見何長卿作『寶晉齋記』
四字，甚佳　偶為象昭大兄師其意
小松

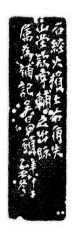

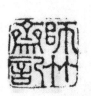

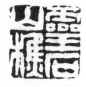

陳氏八分

古之隸書，即今真楷。歐陽氏《集古錄》始以八分為隸，蓋取程、李二家兼體以名。《唐六典》：「校書所掌字體有五：其四八分，石經碑刻用之」；五隸書，典籍表奏用之」。據此，隸即楷書，八分體例近古，未可概論。玉池考據有素，深得秦漢精義，爰志數語，作此以贈。癸未春月，小松黃易記

乙酉解元

癸未春，同筱飲二兄先生楚游，舟中
閒適，曾取唐六如詩意刻「賣畫買山」
四字印奉贈。蓋筱飲詩古文詞之餘，
妙于六法。風流象舉，突過六如。今
登浙江秋榜第一人，後刻此四字印以
賀之。昔六如有「南京解元」印，余
易省會以「乙酉」者，紀年也。他日
筱飲石渠金馬，擱筆蜻蛦之上，賣畫
買山之事且勿暇及也。乾隆乙酉重九
後三日，寓林後人黃易并記于小松齋。

賣畫買山

乾隆癸未春三月朔，刻于弋溪舟中
小松『湖上水田人不要，有誰買我畫
中山』此唐子畏自題畫句也 筱欲欲
卜隱居，乃以楷墨謀之，拙矣 得無
以此石爲他日笑柄耶！

茶熟香溫且自看

乙未五月，過桐華館訪楚生不值，留
此請正，用訂石交 杭人黃易

振衣千仞

癸九，名同 欲余作『振衣千仞』印
晉齋曰：『假令李流芳，必作「濯足
萬里」矣』雖一時謔語，癸九與檀園
畫，實幷代同工也 乙未十月，小松

『湖上水田人不要』句：語出
明代唐寅《貧士吟》。

茶熟香溫且自看：語出明代
李日華《題畫》。

振衣千仞：語出西晉左思《詠
史》。

李流芳：字長蘅、茂宰，號
檀園、香海、古懷堂、滄庵，
安徽歙縣人。明代詩人，書
畫家，擅畫山水，學吳鎮、
黃公望，峻爽流暢。

小松所得金石

乾隆甲午秋，得漢《祀三公山碑》于
元氏縣，屬王明府移置龍化寺，作此
印記之　小松

畫秋亭長

余好硯林先生印，得片紙如球璧。先
生許余作印，未果，每以為恨。胡兄
潤堂，雅有同志，得先生作「畫秋亭長」
印，即以自號，好古之篤可知。復命
余作此　秋窗多暇，愈近愈遠，信乎前輩不可
欲作此反拙，
及也！乙未八月，黃易在南宮刻

留餘春山房

縮月先生屬余刻此五字，遲遲未報
乙未夏，客京華，將往握別，始成是印
征夫匆遽，不暇計工拙也　同里黃易
在淮上舟中記

一笑百慮忘

冬心先生名印，乃龍泓、巢林、西唐
諸前輩手製，無一印不佳　余為癸九
作印，亦不敢率應，賞音難得，固當
如是　汪大訒庵，鑒古精博，生平知
己也　簿書叢雜中，欣然作此，比癸
九印何如？冀方家論定焉　丙申四月
四日，秋盦黃易客上谷製

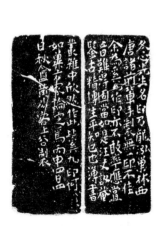

邢子願：邢侗，字子願，號知吾，晚號來禽濟源山主，山東德州人。明代書法家，晚明四大家之一。

陳氏晤言室珍藏書畫

南宮過重九，無蟹無花，蕭瑟已甚，惟幽窗長几，羅列圖書一室，清歡不異故國，興到爲西堂作此，以寄斯時晤言室，秋花滿徑，晚桂猶香，三五良朋論詩味古，此樂定無虛日，天涯游子能不神往哉！乙未九月，小松刻于邢子願之彈琴室。

黃易

罨畫溪山院長

小松仿秦人九字印
丙申春，黃君小松自南宮寄贈此印
後五年，予客揚州，董君小池貽秦九
字竃拓本，方知小松有透銅出藍之妙
九字竃，即頗光祿家經火玉變枯色者，
近聞汪中收藏，恨未及見，予先生
興，米元章為穎叔公作「罨畫溪山別
院」，學案書，遠杭後，數傳至明廷暉公，
因以顏齋，至今不易，小松篆「別院」，
作「院長」，故著其略，小松名易，小
池名洵，乾隆庚子二月廿四日，無越
思□□瓜葉下，蔣仁□

覃溪鑒藏

汪雪礓有宋雕歐陽公集，屬易製鑒藏
印印之。覃溪先生得宋刻蘇詩，命易
作此，亦將施于冊首，宋板書傳世已
不多，易幸見數種，而拙印竟附歐，
蘇集以傳，味古有緣，不勝欣快，乾
隆丙申仲冬，黃易記于上谷

文淵閣檢閱張塤私印

乾隆丁酉八月，疲銅先生請假南還，
為仿水精宮道人篆意，即以志別，杭
人黃易時客京師

覃溪：翁方綱，字正三、忠叙
號覃溪、蘇齋，北京人。清
代書法家、文學家、金石學家。
精通金石、書畫、詞章之學，
著有《復初齋詩文集》。

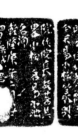

蘇米齋

罩溪先生正譌　丁酉八月七日，杭人黃易。

黃易

六九

我生無田食破硯

寂虛官齋，欲與然圖論古，終刻杏不可得。東坡所謂「無田食硯」，良可慨也。聊作此印贈之。丙申長至後四日，黄易并記。

平陽

汪氏之族，始于平陽，古帳有此二字，鈍丁先生摹式為印，以贈承齋刺火昨朱封翁排山寄示《古金待問錄》，此幣在焉。乾隆戊戌二月之望，□成光生南還，亦為摹此，當必心妒。同里秋庵訒庵水部見之，聊以志別，歸興黄易刻于河東節署之平治山堂

我生無田食破硯

蘇軾《次韻孔毅甫久旱已而甚雨》。

我生無田食破硯：語出北宋

排山：朱楓，字近漪，號排山，浙江杭州人。清代文人，著有《排山小草》。

乔木世臣
宋元人好作连边朱文，丁丈敬身亦喜
為之。乾隆戊戌正月，黄易仿其意

心迹雙清
戊戌春初，錢塘黄易刻于濟寧節署之
平冶山堂

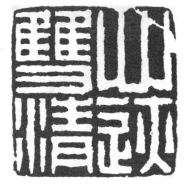

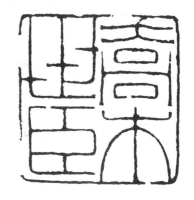

湘管齋

乾隆戊立夏，雨聲竟夜，懷我湘管主人，若身在瀟湘四壁間。晨起，新綠滿窗，藍瘦竹持天池山人《水墨芭蕉》來欣賞，「湘管齋」一印在焉，亟摹刻寄然圃二兄，以踐宿諾。秋庵黃易時在濟寧節署。

張燕昌印

己亥仲冬，錢塘黃易謹刻于任城寓中

金石癖

壬寅夏五廿有九日，刻于梁園，時得蔡有鄰書《尉遲總管碑》 小松

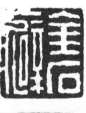

張燕昌：字芑堂，號文魚，浙江嘉興人。清代金石學家、篆刻家，爲丁敬高足，用刀拙樸，布局蕭疏穩逸，曾以飛白書入印。

蔡有鄰：山東濟陽人。唐代書法家，擅長隸書，嚴勁而有情致。

葆淳
以穆倩篆意，用雪漁刀法，略有漢人
氣味。丁酉仲冬，小松。

戊子經元
乾隆己亥仲春，刻于蘭陽行館。秋盫
黃易

建侯父
乾隆辛亥八月，爲建侯大兄作。易。

金石癖
小松爲玉池作，時辛丑仲冬，手僵指凍，
未合古意也。

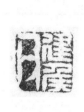

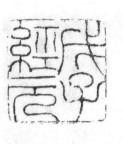

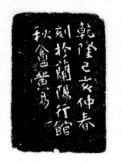

姚立德字次功號小坡之圖書

〔乾隆〕四十三年清和月，屬吏黃易謹
刻于濟寧節署之平治山堂

姚立德：字次功，號小坡，
浙江杭州人。清代官員，曾
官吏部侍郎、河道總督。

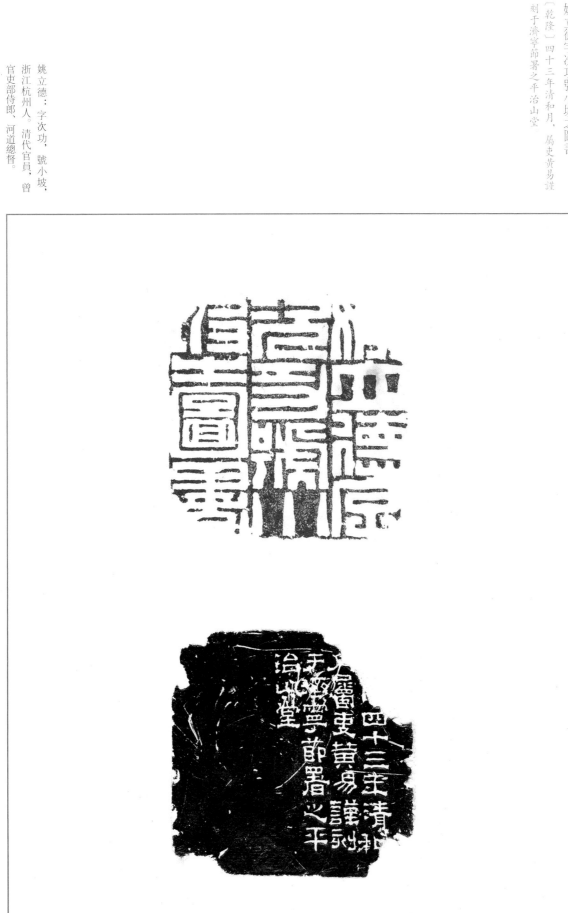

黃易

陳輝祖印

乾隆庚子立夏後一日，屬吏黃易謹刻
于任城。

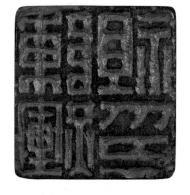

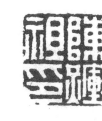

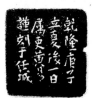

繭園老人
乾隆甲辰九月，睢州行館刻寄繭園老
伯大人正。錢塘黃易

陸奎私印

小松為凝庵作

洪氏子孟章
乾隆甲寅，黃易為建侯大兄製

立德
屬吏黃易謹刻

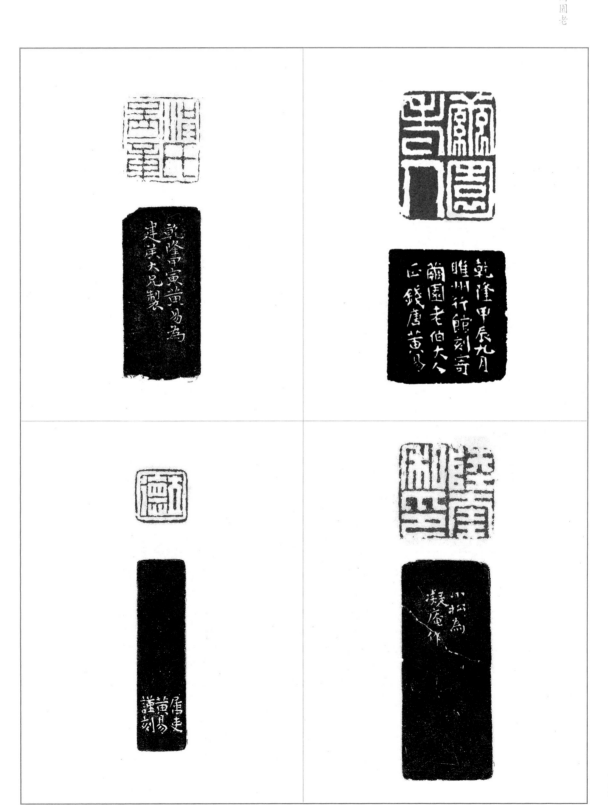

仇夢岩：字秋人，號貽軒、魯英，安徽歙縣人。清代文人，著有《貽軒詩集》。

項墉私印·秋子

黃易為秋子先生作兩面印。

仇夢岩印·魯英父

號稱菜甫，古人常以為印。潘仲寧作此式最佳，余亦仿之，僅得其形似耳。秋人五兄正，小松并記。

春淙亭主

乾隆癸丑七月，黃易刻呈春淙大司馬大人誨正。

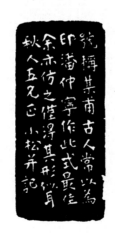

黃易

七七

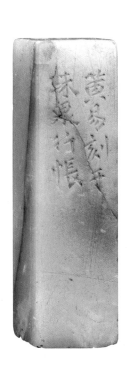

潘庭筠：字蘭公，號德園，
浙江杭州人。清代文人，曾
官陝西道監察御史，喜從方
外游，常隨筆作水墨花卉，
著有《稼書堂集》。

小坡

黃易仿漢銅印

梅坡

小松

潘庭筠印

小松在潘家河沿為德園先生作

灝雲

灝雲太史清賞　黄易

梁肯堂印

屬吏山東兗州府運河同知黃易刻于東林舟次

沈可培

黃易為養源先生刻。

石墨樓

皋籙學士清賞　杭人黃易作于濟上公廨

梁肯堂：字構亭，號春淙，浙江杭州人。清代官員，曾官至刑部尚書。

沈可培：字養原、春原，號蒙泉，浙江嘉興人，清代文人，曾官黃縣知縣，隸法漢、魏，畫學宋、元。

冰庵

小松爲凝庵刻

無字山房

梧生司馬愛易刻印，走書來索易方
有事濟州，馬迹車塵，不得少息，忽
忽二年矣　閒司馬官齋如水，筆硯之外，
多蓄古人名迹　久思載酒問奇，乃數
過東昌，不能一覿清閒，俗吏可爲耶！
刻此塞責，殊無足觀也　黄易并識

晚香居士
黄易謹刻

洋湖草堂珍賞書畫印
武堂先生藏書畫之印，屬同里小松黄
易刻于鐵岡

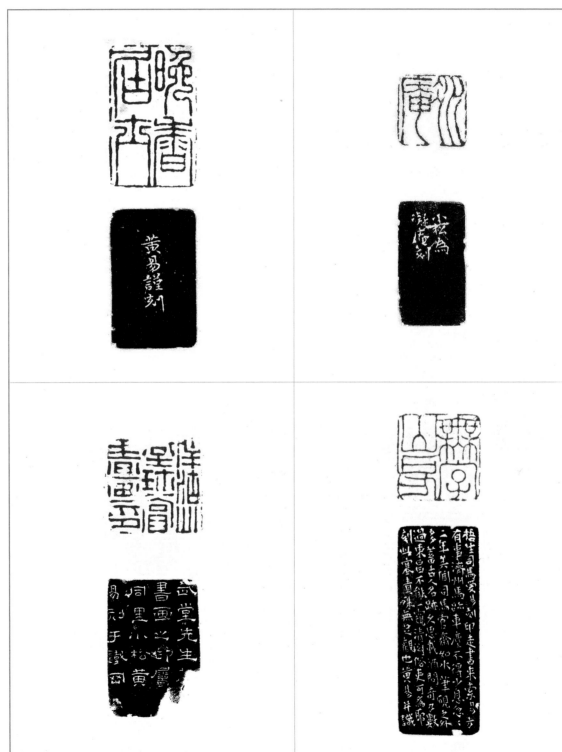

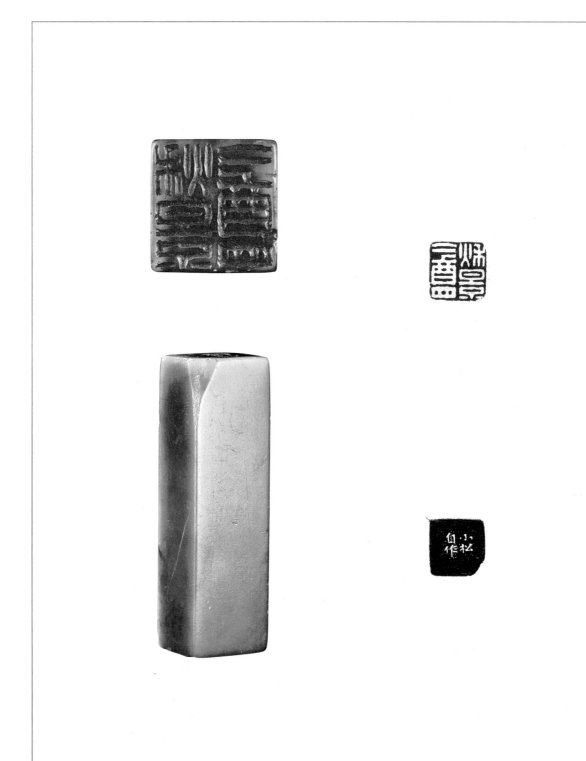

山茨：周升桓，字稚圭，號
曉滄、山茨，浙江嘉善人。
清代官員，曾任廣西巡撫。
書法學蘇軾。工詩，著有《皖
游詩存》。

乙酉解元
黃易刻贈筱欲□□

生于癸丑
《穆王壇山》字，今所傳雖北宋重刻，
而峭拔古勁，與《石鼓》并妙。山茨
先生命作此，略師其法。錢塘黃易并識

鶴渚生
余素服小松先生篆刻，于丁居士外更
覺超邁，與鐵生詞史交最善，為製刻
章特多，此印亦其所作者，當時未曾
署款，偶過冬花盦，詞史命余識之，
亦不沒人善之意云爾。甲寅十月，秋室。

翠玲瓏
三尺雲根一段烟，玲瓏翠影小窗前，
欲臨白崔館中畫，只在頑礓亂筱邊。
小松刻于秋影盦。

自度航

先少冬寫林公造湖舫，董文敏題曰「浮梅檻」，束生公亦造船，名「破浪」，樊榭山人《湖船錄》載其事，船今無，家藏「破浪船子」一印猶存，仲文所刻也。筱飲解元營自度航，明湖韻事，他年續錄必傳余是印，亦不朽矣 黃易

得自在禪

漢印有隸意，故氣韻生動，小松仿其法。

汪氏書印

近世論印，動瓶秦、漢，而不知秦、漢印刻渾樸嚴整之外，特用強屈傳神 今俗工成趨腐媚一派，以爲仿古，可笑！己丑正月，蘿龕外史製于翠玲瓏館

金石癖

硯林翁爲冬心先生作印，無一方不致
佳。此印仿「金農印信」意，不似多矣，
秋盒。

尚壽

于九印式，小松仿之。

一不爲少

江于九司馬作此印，小松仿之。

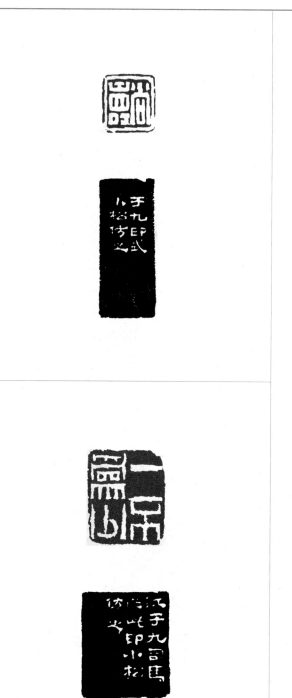

姚氏八分

己丑八月廿六日，官之三兄屬刻。奚岡

自得逍遙意

己丑新春，鐵生爲山齋雲籟主刻此

秋聲館主

倪高士雲林有「朱陽館主」印，此則學其法也。刻奉鶴亭先生清鑒。癸巳立秋前十日，鶴渚生奚岡

鶴亭：江春，字穎長，號鶴亭、廣達，安徽歙縣人。清代鹽商。

龍尾山房

龍尾山，自南唐采硯後，其名著于星
源，石之鏗鏗，水之泠泠，他山無或
過焉。汪君雪礁，大阪人也，僑居廣陵，
榜其室曰「龍尾山房」，因刻此印以贈，
美其不忘故土之志，工拙在所不計也。
庚寅秋，蘿龕外史奚鐗記

龍尾山，自南
唐采硯後，其
名著于星源，
石之鏗鏗，水之
泠泠，他山無或
過焉。汪君雪
礁，大阪人也，
僑居廣陵，榜
其室曰龍尾
山房，因刻此
印以贈，美其
不忘故土之
志，工拙在所
不計也。庚寅
秋，蘿龕外史
奚鐗記

奚岡

高樹程印·蘄至
辛丑三月，雨窗，為邁庵老友仿漢銅
兩面印。奚九

古鄦老屋
辛卯上元刻，奉少白姨丈　銕生

烟蘿子
高君邁庵讀坡翁詩，有「辟間一軸烟
蘿子」之句，因自號烟蘿子。作詩以
報銕生云，迂叟癡翁總絕塵，偶然同
癖亦何因。拘牽我（號）[愧]烟蘿
子閒散君真鶴渚人，欲翻悃愊[失
書署]　紈素緼試稱先覺，齒牙新賦詩
相報應狂喜好門尊前，現在身難生
和雲君號烟蘿還出塵，我名鶴渚亦
同因　褏追鄭老都三絕，閒愛坡公只
二人　竹罷去看江色晚，松堂來醉月
痕新　漫言宿世獨今世，未必前身即
此身　乾隆辛丑中秋後一日，銕生記
拘牽」句，[愧]字誤書署號字欲
（署）[翻][翻]句「失書署」

高樹程：字蘄至、靳玉，號
邁庵、海庵，別號青寧生，
浙江杭州人。清代畫家，山
水筆墨蒼潤，與奚岡、方薰
異曲同工。

竹本虛心是我師：語出唐代
白居易《池上竹下作》。

壽君

仿漢印，當以嚴整中出其譎宕，以純
樸處追其茂古，方稱合作。戊戌冬，
為寶之三兄雅鑒。鐵生記。

兩般秋雨庵

癸丑秋，鐵生為接山四兄篆刻。

接山

匠誨四兄，生于貴州之遵義，時尊甫
司空方守是郡。署後接山，因以名堂，
屬龍泓丁大篆諸石，迄今三十有三年
矣。匠誨出以示余，且將以自號，余
曰：「是亦不忘所生之意也。」遂刻此
以贈，并質之尊伯山舟先生以為何如？
壬子九秋，鐵生記。

師竹齋

「竹本虛心是我師」，此白香山句也，
鐵生為又愚賢友以「師竹齋」三字作
時歲在乙卯八月十有二日。

奚岡

八九

匏臥室
丙午立春後一日，雪窗，為山舟尊丈作
鐵生奚岡

不翁
釋氏不生不滅，不垢不淨，不增不減
十二字，只一字，可謂包括衆有，掃
除一切，余少自顢惰，今更老矣，遂
以為號。而乞鐵生篆之，
山舟伯尊命余作是印，一日，後以此
跋見示，遂沒為刻之，時乙巳十月，
鐵生奚岡

日田齋
《說文》毌，讀若「冠」，穿物持之也
毌，貫通，取其古致，遂為不翁
尊丈作，日貫齋印，時甲寅清和，
鐵生記

白栗山樵
青龍山，一名白栗，吾友小年營其尊
人宛穸于是山，遂以「白栗」為號，
蓋以不忘所自也，鐵生因作印以贈，時
丙午重九前二日

梁玉繩：字曜北，號諫庵，浙江杭州人。清代学者，梁詩正之孫，梁同書之子，于《史記》《漢書》，尤所專精致力，著有《史記志疑》。

金石癖

作漢印，宜筆往而圓，神存而方，當以《李翁》《張遷》等碑參之。戊申五月，鐵生記。

梁玉繩印

久不作印，棘橫腕間，每一畫之石，便多死蚓。參以《受禪》隸法，庶幾與古人氣機不相徑庭矣。時辛酉四月，鐵生記。

奚岡言事

蒙泉外史之自用印，未嘗署款，此石朱文絕妙。輔之屬為記之，乙丑，高時顯。

蒙泉外史

鐵生先生自用印，故未署款。乙丑秋日，輔之出畤，叔孺拜觀。

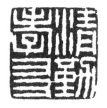

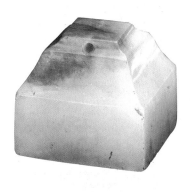

胡濤：字滄來、號封唐、莂塘、莂堂，齋號古歡堂。浙江杭州人。清代監生，著有《古歡堂詩集》。

胡濤之印

仿漢銅印，為封唐兄　奚九

頻羅庵主

印刻一道，近代惟稱丁大鈍丁先生獨絕。其古勁茂美處，雖文、何不能及也。蓋先生精于篆隸，益以書卷，故其所作輒與古人有合焉。山舟尊伯藏先生印甚夥，一日出以見示，不覺為之神往，因喜而仿此。鐵生記

少白

蘿龕外史仿漢玉印

昔凡

鐵生刻

何元錫印

鐵生刻

處素

鐵生仿漢銅印

梁同書印

仿漢人法，篆爲山舟老伯誨正。蒙泉
任奚岡

梁同書印

山舟尊伯屬，鐵生作

何元錫：字夢華、敬祉，號
蝶隱，浙江杭州人。清代藏
書家、金石學家。精于目録學，
富收藏，家多善本。

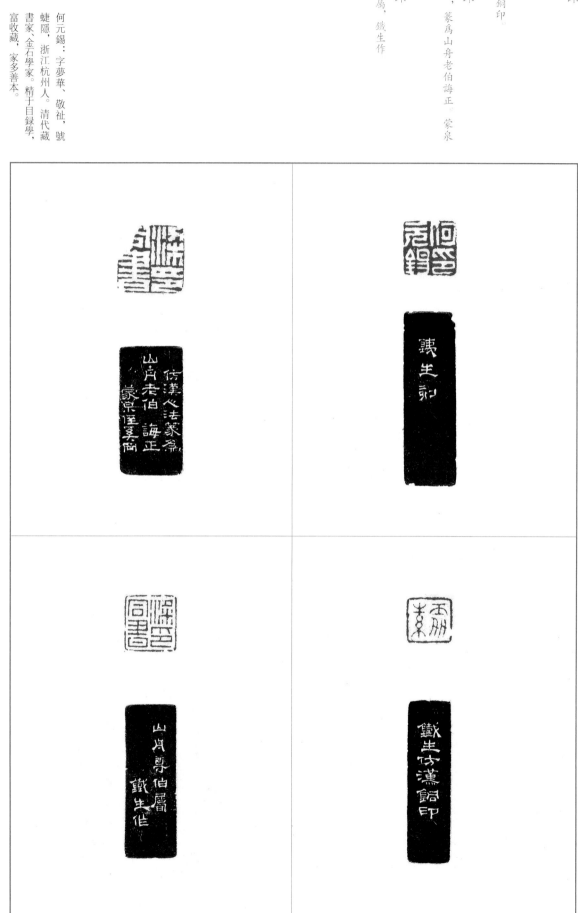

修白：姚嗣懋，字本仁，號
修白、靈石山樵、浙江杭州人。
曾官祁州知州，奚岡入室弟
子，山水法宋、元，花卉學
惲壽平，設色秀雅。

鳳巢後人

處素二兄屬，鐵生製。

吾祖江干釣游地，偶過門巷得寬時
三重茆屋依稀在，照見盈盈是我池
竹實桐華已久虛，孫枝敢附鳳毛餘
一從宅傳遷叟，看畫如翻手澤書
右題《鳳巢書屋圖》，即用倪迂嶹時
韻。鳳巢在城南奇孝巷，先祖文莊公
少時讀書之所，致極清勝，履綦每于
上冢時過之。今鐵生為余作是印，因
記之。時乙巳小春

姚氏脩白
蒙老為修白刻。

小年
靜庵居士〔屬，奚〕九作〔于蒙泉〕

百鈍人

印泥、畫沙、魯公書法也　鐵生用以

刻石，一洗宋元輕媚氣象

嗣德

　鐵生爲□□□

孫氏謊白

　仿漢銅印，爲又然兄製　岡

臣鈞印

　鐵生仿漢玉印

用成・九溪外史

　鐵生。

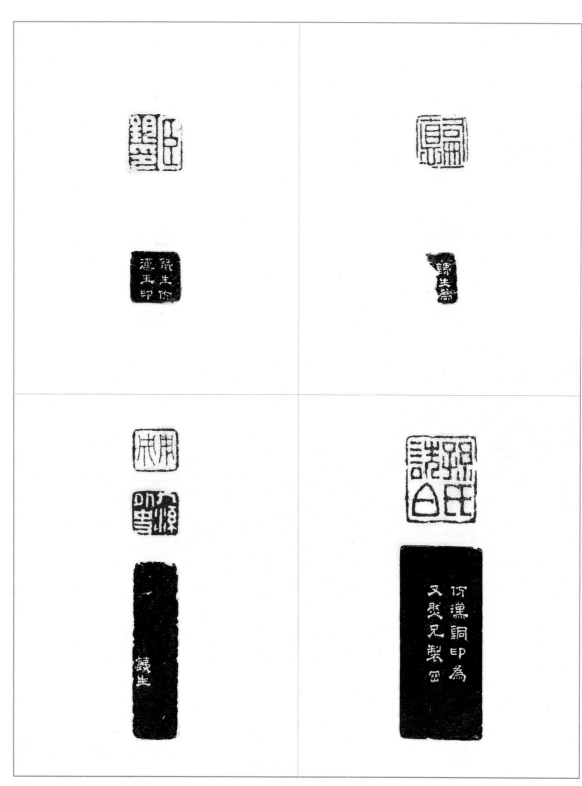

不翁

仿漢人法，篆爲山舟老伯清賞　蒙泉

任奚同

小竹

鐵生鐙下爲藕塘二兄製

嗣楳

修白三兄屬，篆于冬花盒　鐵生

奚鑒

鐵生

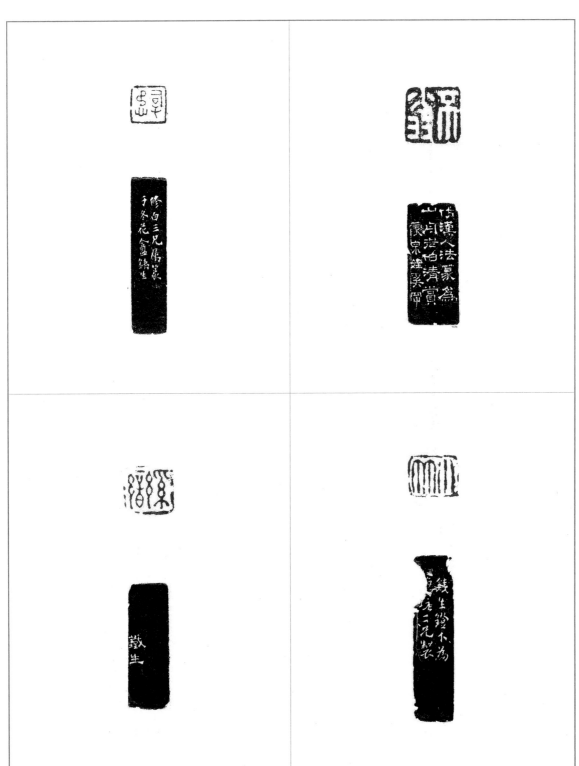

奚岡

逆旅小子
錢生刻

少白山人
蘿龕

庵羅庵主
錢生為遯庵仿漢玉印

陳氏書印
蘿龕

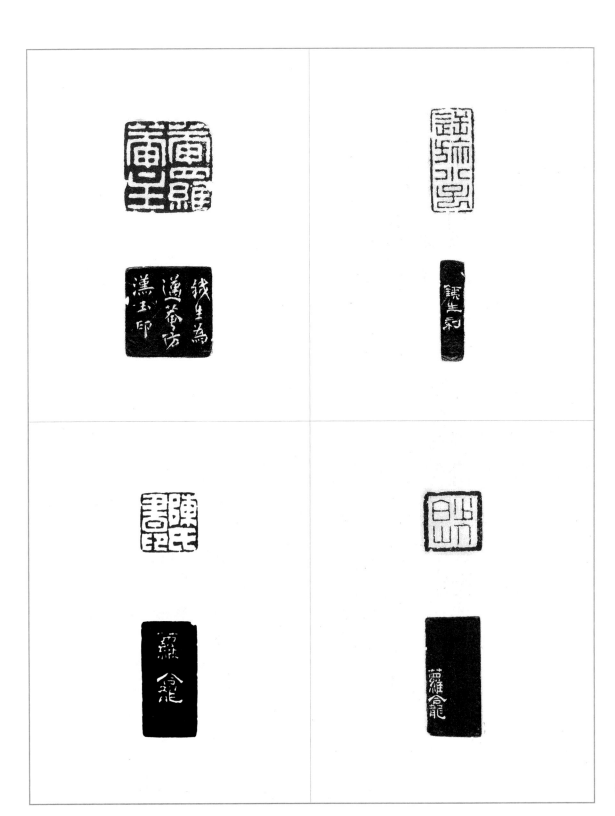

鳳雛山民

相公鳳麓經游處，畫裏松堂儼昔時
此日賜書留手澤，鳳雛又見起清池
余題梁文莊公《鳳巢書屋圖》句公
舊居鳳山，其小山曰鳳雛，今爲公文
孫匠誨兄刻此，即以當鳳毛之頌，鐵
生記

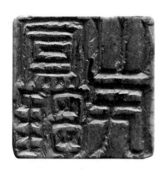

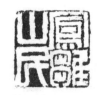

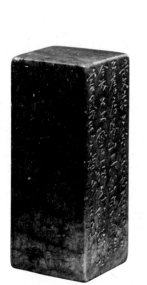

碧沼漁人

仿宋人趙邊瘦朱文印，爲西堂兄作

鐵生

二酉山房

鐵生爲遁庵作

壽松堂書畫記

奚丈鐵生自少工書畫，而篆刻亦與黃
司馬小松角勝，後筆墨繁甚，而篆刻
疏矣，此印爲廿餘年前所作，奏刀用意，
絕似丁龍泓先生，尋雲孫兄不忍令其
淹沒，屬余附名，因記歲月于上，時
甲子九月望後五日，秋堂陳豫鍾

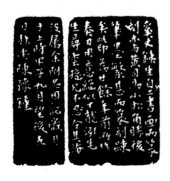

湯古巢書畫記
鐵生為仲炎九兄。

平地家居仙
不翁尊丈雅賞，奚岡仿宋人印

畫梅乞米

生于己丑
無頗六兄屬，仿漢玉印。鐵生。

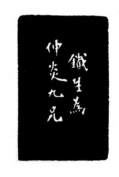

丁　敬

杭州丁布衣鈍丁匯秦漢宋元之法，參以雪漁，俗能用刀，自成一家，其一種士氣，人不能及。

——董洵《多野齋印說》

嘆硯林丁居士之印，猶浣花詩、昌黎筆，拔萃出群，不可思議。當其得意，超秦漢而上之，歸、李、文、何未足比擬。

——蔣仁『真水無香』印款

印刻一道，近代惟稱丁丈鈍丁先生獨絶，其古勁茂美處，雖文、何不能及也。蓋先生精于篆隸，益以書卷，故其所作，輒與古人有合焉。

——奚岡『頻羅庵主』印款

健遜何長卿，古勝吾子行。寸鐵三千年，秦漢兼元明。請觀論印詩，渾渾集大成。

——魏錫曾《績語堂論印詩二十四首（并序）》（丁敬敬身）

凤明云：鈍丁碎刀從明朱簡修能出。余于黄岩朱丈（亮吉）所見《賴古堂修能殘譜》而信凤明語，蓋得之庭聞，前人論丁印無及此者。

——魏錫曾《績語堂論印彙錄·硯林印款書後》

鄉先輩沈房仲《論印絶句》云：『萬（年少）李（長蘅）陳（元孝）黄（晦木）擅游藝，顧（云美）徐（十白）异曲却同工。』真詮今落龍泓洞，絶技刀藏垺數公。』屬樊榭徵君和作云：『絶藝吾鄉豈識真，布衣前數顧山臣。城南詩老推能事，肯刻魑魅與貴人。』海昌陳微貞和作云：『漫道雕蟲技最微，千秋矩蒦嘆知希。江南好手凋零後，獨數龍泓老布衣。』

——魏錫曾《績語堂論印彙錄·硯林印款跋》

丁隱君善鐵筆，極矜重，杭董浦太史《梁山舟學士傳序》中已詳言之，

皆推重隱君作也。

——丁丙《硯林印款跋》

從丁敬的印（就傳世印譜）分析，面目是多種多樣的。他的朱文約有如下數種：

（一）細圓朱文，如『敬身』以及小圓印『丁』字，細邊細文，筆畫細潤遒勁，工而不板。趙之謙『悲盦』一印，實淵源于此。在基調上與此相同，但因字體書寫比較活潑，在藝術效果上頗异其趣的，如『二林讀畫』『清勤堂梁氏書畫記』等印，都屬于這一風格，給後世的影響也很大。

（二）方角朱文，『丁敬身印』可爲代表。細邊細文，筆畫粗如白文，作方轉角，如屈鐵盤絲。

（三）細邊粗文的方體朱文，這類朱文的筆畫粗如白文，作方轉角，『大宗』一印可以代表。在藝術效果上，顯得板滯，不甚高明。

（四）方圓相結合的細朱文，『硯林亦石』可代表。這類朱文富創造性，是用浙派的特殊手法，來表現小篆和繆篆相結合的字體，給後世影響很大。

（五）純仿古鈢的朱文，粗邊細文如『石盦老農印』『上下釣魚山人』等。

以上五種不同面目，可以看出丁敬是在多方面嘗試。這些朱文用刀，大都相同，細碎短刀，使筆綫出現不同程度的波磔，藉以增加它們的筆意和氣韵，增加印面的剝蝕和冶鑄的金石感覺。有些印章還可看出作者在有意無意之間，使筆畫的兩面互錯刀鋒，表現了前人論印『頗露鋒穎』的特點。在朱文中，最能代表丁氏面目的是第二種，其次是第四種，其他各種都比較少。

丁敬的白文也有幾種不同的面目：

（一）從漢官印中來，筆畫不太粗，也不很細。如『龍泓館印』『陸飛起潛』『苔花老屋』『梁啓心印』『應澧之印』等。

（二）從漢玉印中來，作細白文，印面朱多白少，格外醒目。『敬身父印』

『丁居士』『容大』『寂善之印』『萬崖道人』等都足以代表。但在印譜中所占數量不是很多。

（三）粗白文印，或稱『滿白文』，印面白多朱少，如『丁敬之印』『杭世駿印』，筆畫很粗。『下調無人采，高心又被瞋。不知時俗意，教我若爲人』（唐張洪厓句），是一方最有代表性的大印，『玉几翁』也很典型。給予趙之謙的影響很大。

（四）從漢私印發展出來，也是最能代表丁敬風格的一種，它和第一種白文不同的是，只是筆畫稍粗，而多用于小印。『半塘外史』『阿同』『啓淑私印』『陳氏可儀』『何琪東父』等，都足代表。給予蔣、黃、奚諸家影響特別大。

（五）在丁氏白文中最具創造性的，是以『錢琦之印』『相人氏』爲代表的一種。字體多作圓轉角，筆畫富有圓突的厚實感，每一筆的起筆和收筆都較失細，字間的排列也較寬。除上舉二方外，尚有『丁丑進士』『小山居士』『宗鏡堂』『賜紫沙門』『南屏明中』等。但不爲後世諸家所繼承。

——羅叔子《試論『西泠四家』的篆刻藝術》

丁敬的白文，也和朱文一樣，不管面貌如何多樣，但細碎短刀，波磔前進，刀棱具見，矵角朗然，則是共同的表現手法。

蔣仁

山人學佛人，具有過師智。印法硯林翁，渾噩變奇恣。瓣香擬杜韓，三昧匪游戲。（蔣仁山堂。硯林丁居士印猶浣花詩，昌黎筆，當其得意超秦漢而上，友之歸、李、文、何未足比擬。又瓣香硯林翁者不乏，誰得其神得其髓乎！皆山堂印款中語，秦漢語雖似過當，然其服膺至矣。）

——魏錫曾《績語堂論印彙錄·論印詩二十四首（并序）》

蔣仁，號山堂，原名泰，字階平，于揚州平山堂得古銅印，曰『蔣仁之印』，因易名，又號吉羅居士，女牀山民。仁和布衣，工篆刻，與丁龍泓、黃小松、奚鐵生齊名，行楷書尤佳，彭進士紹升推爲當代第一手，阿林保官運時延之入署，偶書蘇詩，有『白髮蒼顏五十三』之句，遂以病歸，乾隆乙卯，卒年適符其數。

——葉爲銘《廣印人傳》

山堂居民山門外二里徐家橋，破屋數椽，不蔽風雨，面目孤冷，冷與世接。工篆刻，而行楷書尤佳，絕不趨俗媚。一，郭頻伽麟論書詩『頻羅早達吉羅窮』一首，亦大爲山堂吐氣也。阿林保雨窗官運使時延之入署，偶爲書蘇詩，有『白髮蒼顏五十三』句，遂以病辭歸。乾隆六十年歿，時年適符其數。後無子，詩亦散佚。

——吳顥《杭郡詩輯》

山堂性孤冷，寡言笑，耽禪悅，其書由米南宮上窺二王，參學孫過庭顏平原、楊少師諸家，興到時，若以墨瀋傾紙，幾難辨字，而見者莫不傾倒。畫擅山水，詩亦清雅拔俗，咏苗刀七言古詩，尤膾炙人口。篆刻以鈍丁爲宗，而蒼勁中別饒逸致，得意之作直可抗衡，如雪漁之于衡山父子也，顧不輕作，流傳甚罕，今益難得。生平雅不喜近權貴，相傳有某中丞者慕名乞書，堅不應。後其人以賄敗，世于是服其遠識。

——《光緒杭州府志擬稿》

蔣山堂（仁）的朱文，在印譜見到的有兩種：一種是將丁敬方角見刀棱的細邊細文（第二種朱文）加以規矩修飾而成的，如『吉羊止止』『云何仁者』『作渠』『浸雲』『蔣仁之印』『顧修齡印』『真水無香』等都是。這是蔣譜中最多見的一種朱文，也是所謂『西泠四家』最典型的朱文。二是繼承丁敬第一種細圓朱文而加以發展的，如『世尊授仁者記』『小

蓬萊』『康節後人』『物外明本不忘』等都是。

我們從蔣譜中可以看出，丁敬原來五種不同的朱文，到山堂只有兩種了。這兩種，又以第一種（也就是丁氏第二種）最習見，由此可以看出，浙派的朱文，在山堂時已開始程式化、定型化了。

——羅叔子《試論『西泠四家』的篆刻藝術》

黃 易

（黃易）研究六書，刻印專師秦漢，曾問業丁龍泓徵君，兼工宋元純整諸家款識，亦古雅清苑，素稱繁邑。

——汪啓淑《續印人傳》

余素服小松先生篆刻，于丁居士外更覺超邁，與鐵生詞丈交最善，爲製刻章特多。

——陳豫鍾跋黃易『鶴渚生』印

黃小松司馬嘗語人曰：『余治印幼習如壯，三十迄四十，十數年間心力目力無往不徵，過此則倀草不自恃。』曾見黃小松、程清溪垂暮之作，略不逮前。凡作朱文，不難豐秀，而難于古樸，不難整齊，而難于疏落。操刀者，須精神團結，意在筆先，斯爲上乘。余每心摹手追，未克臻此妙境，愧夫。

——嚴坤『秀水姚觀光六楡行七藏金石書畫甗堂曰寶甗堂曰墨林如意室讀書處曰小雲東仙館種竹處曰碧雨軒蒔華處曰湖西小築』印款

小松官于齊魯，搜羅金石文字最富，故其刻印也每以漢魏六朝碑額爲

師，雄厚渾樸，時或出龍泓之外。

——羅榘《西泠八家印選序》

黃小松（易）的朱文，基本上是丁氏第四種和蔣仁第一種的進一步修飾。這類印，在他印譜中非常習見，大印如『河南山東河道總督之章』，一般私印如『魏氏上宿』魏成憲印『畫秋亭長』『竹崦盦』『乙酉解元』等都足以代表。特別是『竹崦盦』一印，細綫抖動，刀棱清楚，已開始將山堂的特點，有意識的強調起來，諸家學步，實爲浙派習氣的濫觴。

黃易的白文，比之蔣仁也更加定型了。基本上只是丁氏第四種和蔣氏第一種的繼承，也就是最典型的浙派白文形式。用刀短碎，波磔成棱。刀刀可數，如同朱文每筆有抖動的意趣，有時將直筆的起筆稍輕而呈尖狀，落筆稍重而成『△』三角錐形，字的架勢，也足下面稍長，而能使總體顯得穩重，如『梁氏處素』『隆恭私印』『金石癖』『五硯樓』『趙氏金石』。大印如『姚立德字次功號小坡之圖書』都很精美。也可以説黃氏印譜中，除了這一種白文，再找不到第二種面目了。這就可以看出，所謂『西泠四家』的獨特面目（應該説浙派的獨特面目），到小松更加程式化了。而且小松的印，比丁、蔣更加成熟，藝術性更高，許多小印，真令人百看不厭。如『陳氏八分』，它把『八』字用朱文，其餘三字用白文，渾厚古樸，深得漢印之神，而又具自己的面目。『冬華盦』『乙酉解元』（白文）、『尊古齋』等小印莫不爐火純青，古穆高妙。

——羅叔子《試論『西泠四家』的篆刻藝術》

奚岡

奚丈鐵生自少工書畫，而篆刻亦與黃司馬小松角勝，後筆墨繁甚，而篆刻疏矣。

——陳豫鍾跋奚岡『壽松堂書畫記』印

冬花有殊致，鶴渚無喧流。蕭澹任天真，靜與心手謀。鄭虔擅三絕，篆刻餘技優。（奚岡鐵生）

——魏錫曾《績語堂論印彙錄·論印詩二十四首（并序）》

奚岡少黃易二歲，他也及侍丁敬。詩詞與各體書，有聲于時。尤工山水花卉，與方熏齊名，世稱『方奚』。治印，得丁敬之傳，具體而

微，無丁敬之豪健，而秀逸之氣，躍于紙上，風格與黃易接近。

——沙孟海《印學史》

奚鐵生治印遠在曼生、次閑之上，惜乎傳世無多，復爲畫名所掩。余曾見『龍尾山房』一印，獨具風格，自成面目，代表作也。

——馮康侯『南海孔平孫印』印款

奚鐵生（岡）的白文，也只有小松的這一種，許多小印，在奚鐵生刀下，藝術性都很高。如『奚岡之印』『蒙泉外史』『九溪外史』『梁同書印』等，都精美無匹。

——羅叔子《試論『西泠四家』的篆刻藝術》

圖書在版編目（CIP）數據

西泠八家篆刻名品.上／上海書畫出版社編.--上
海：上海書畫出版社，2022.1
（中國篆刻名品）
ISBN 978-7-5479-2727-4

I.①西… II.①上… III.①漢字－印譜－中國－清
代 IV.①J292.42

中國版本圖書館CIP數據核字（2021）第187875號

中國篆刻名品［十二］

西泠八家篆刻名品（上）

本社 編

責任編輯　張怡忱　田程雨
編　　輯　楊少鋒
審　　讀　陳家紅
責任校對　黃潔　朱慧
封面設計　劉蕾　陳綠競
技術編輯　包賽明

出版發行　上海世紀出版集團　上海書畫出版社
地　　址　上海市閔行區號景路159弄A座4樓
郵政編碼　201101
網　　址　www.shshuhua.com
E-mail　shcpph@163.com
製　　版　杭州立飛圖文製作有限公司
印　　刷　浙江海虹彩色印務有限公司
經　　銷　各地新華書店
開　　本　889×1194　1/16
印　　張　7
版　　次　2022年1月第1版　2022年7月第2次印刷
書　　號　ISBN 978-7-5479-2727-4
定　　價　伍拾捌圓

若有印刷、裝訂質量問題，請與承印廠聯繫